LE
SALON DE 1863

PAR

C.-A. DAUBAN.

PARIS
CHEZ RENOUARD, LIBRAIRE,
Rue de Tournon, 6.

1863

LE SALON DE 1863.

LA SCULPTURE.

§ I.

Ce n'est point sans une certaine émotion que nous entrons dans les salles consacrées à l'Exposition périodique des œuvres de nos artistes, car il y a là autre chose qu'une réunion fortuite d'œuvres d'art ; il y a le signe d'une évolution de l'esprit humain, la manifestation solennelle du goût et des idées qui ont leur expression dans la sculpture et dans la peinture. Il suffit d'ouvrir un livret pour voir que nos expositions sont alimentées par des artistes de tous les pays, les uns élèves d'artistes français, les autres justiciables de nos jurys, attentifs au jugement qu'on va porter sur leurs productions, attendant de Paris la confirmation de leur réputation locale, et d'avance, par l'acte de leur déférence, ratifiant les sévérités de la critique. Puisque tout se passe au palais de l'Industrie dans l'ordre alphabétique, qu'on nous permette de procéder au dépouillement des trois premières lettres du livret : nous trouverons déjà là un nombre considérable d'étrangers entrés dans le glorieux concours. L'Allemagne à elle seule nous a envoyé MM. Achenbach, Becker, Beckmann, Behmer, Bennewitz, Blès, Bluhm, Bohn, Borth, Boser, Boutervick, Brendel, noms pour la plupart très-honorablement connus dans le monde des arts ; la Belgique, MM. Block, Bohm, Carolus, Cock ; l'Italie, MM. Castiglione, Cavaro, Costa ; la Norwége, MM. Askevald, Benneter, Boe ; la Suisse, MM. Bachelin, Berthoud, Besenval ; l'Espagne, M. Cortès y Aguilar ; la Russie, M. Becker. On remarquera

qu'une seule nation, l'Angleterre, n'est point représentée dans cette liste.

La présence d'un si grand nombre d'étrangers et l'isolement de l'Angleterre ne sont point un hasard, mais l'expression d'un fait. Si on ne peut affirmer que la France exerce par ses idées le même empire sur l'Europe qu'au dix-huitième siècle, on ne peut nier qu'elle n'ait sur le goût, sur les principes, sur les tendances générales de l'Europe, en matière d'art, une influence directrice qui date de David et qui s'est étendue et fortifiée encore dans l'éclipse des doctrines de son école. D'un autre côté, le rapprochement de talents très-divers, dû au grand succès des expositions, a eu des effets sensibles sur l'allure de l'École française. Ce qu'elle a perdu en discipline, elle l'a gagné, à certains égards, en souplesse et en fécondité. Elle a fusionné tous les systèmes, comme Rome avait mêlé toutes les races, celle-ci en imposant sa langue, celle-là en imposant son goût et son esprit, — esprit qui a toutes les saillies, les expressions les plus disparates, depuis la laideur systématique et la gaucherie érigée en principe jusqu'au maniérisme quintessencié.

Dans les derniers mois de l'année dernière, je me trouvais en Italie. A priori, s'il y a un pays qui paraisse avoir dû conserver des doctrines en matière d'art, c'est l'Italie : son ciel, son magnifique climat, les monuments antiques, les chefs-d'œuvre des maîtres qui peuplent ses musées, sont autant de barrières à l'invasion étrangère. Une exposition des œuvres des artistes de la Péninsule était alors ouverte à Milan au palais Brera. Je me hâtai de m'y rendre. Les tableaux, en très-grand nombre, avaient été exposés de manière à ne pas masquer entièrement les chefs-d'œuvre qui font justement l'orgueil de l'Académie des beaux-arts : le *Mariage de la Vierge*, de Raphael (Sposalizio); la *Vierge et l'enfant*, de Bernardino Luini ; la *Vierge, l'enfant et l'agneau*, de Léonard de Vinci ; le *Jésus mort et les trois Marie*, de Montagna ; la *Prédication de saint Marc*, de Gentile Bellini, etc.

En regard de ces œuvres éternellement dignes d'admiration, la jeune Italie étalait ses productions. Je ne sache rien de plus violent qu'un tel contraste : là, la vie, l'énergie, la foi, l'originalité, la virtualité ; ici, le papillotage, le pastiche, l'absence d'idée et de force,

tantôt l'exagération de l'emphase qui vise au grandiose, tantôt celle du sentiment qui tombe dans le faux du maniérisme en cherchant la grâce. Les toiles de M. Domenico Induno me rappelaient M. Knaus; celles de M. Rodolphe Morgani étaient une évidente imitation de M. Compte Calix; j'aurais mis au bas de la *Filatrice et l'amoroso* de M. Rubio le nom de M. Winterhalter; une grisette me rappelait Gavarni; un Roméo et Juliette, M. Hammann; un zouave, saluant de son bâton une troupe de bambins armés de bâtons et de balais, semblait copié de M. Bellangé par un de ses médiocres élèves; il n'y a pas jusqu'à M. Courbet qui n'eût ses imitateurs dans M. Joseph Carnignani de Parme et autres. Je me demandais, en regardant avec tristesse autour de moi, si j'étais à Milan ou à Paris, ou à Vienne, ou à Bruxelles; si l'art était destiné à subir le sort du costume : l'uniformité de la banalité, et à perdre partout le pittoresque et l'inspiration locale!....

A Florence, même observation; à Rome, le dernier prix de l'Académie de Saint-Luc, M. Guillaume Romani, travaille dans le sentiment d'Ary Scheffer et d'Hippolyte Flandrin; je ne l'en blâme pas, certes, mais je constate que l'Italie peint non plus d'après ses peintres, mais d'après les nôtres. Plût au ciel encore qu'elle ne prît d'autres modèles que ces maîtres d'un talent si haut! Mais demandez à un marchand de Florence ce qu'il vend : il vous montrera de misérables lithographies coloriées représentant quelques-unes de ces scènes badines ou grivoises qui ornent les vitrines d'objets d'art de la place Colonne à Rome. Ce sont là, aux yeux des Italiens, les spécimens du véritable art français; et ils font fureur. N'a-t-on pas jugé à l'étranger, pendant quelque vingt ans, la littérature française par les romans de M. Paul de Kock?

Quoi qu'il en soit, nos artistes donnent aujourd'hui le ton dans tous les genres; chaque exposition influe en Europe sur la marche de l'art en provoquant l'imitation de ce qui a séduit le public parisien, en signalant les modifications et les transformations du goût. Tel peintre a grandi, tel genre ne se fait plus, tel effet n'est point de mode, telle couleur a passé, telle manière a la vogue, etc. Ces arrêts, qui tiennent souvent du caprice, sont recueillis, propagés, et réagissent au loin. Voilà pourquoi une exposition nouvelle a une véritable importance; ce qu'elle apporte de bien et de mal, d'erreur et

de vérité, de fol engouement et de judicieuse clairvoyance, fera le tour du monde, et sera sensible, l'an prochain, à Vienne, à Saint-Pétersbourg et à Rome.

§ II.

Commençons par le reconnaître : l'exposition de 1863 ressemble beaucoup à la précédente ; comme celle de 1861, elle présente un petit nombre d'œuvres très-distinguées, un grand nombre où il y a des preuves de talent, beaucoup d'insignifiantes. — En sculpture, nous nous attendions à un mouvement marqué de réaction vers l'antique, dû à l'influence de l'acquisition du musée Campana, qui a apporté tant de nouveaux et précieux matériaux d'étude. Cette influence, si sensible dans la bijouterie et en général dans la fabrication des objets d'art, vases, poteries, bronzes, etc., n'est pas assez forte pour que nous ayons pu la constater cette année dans la sculpture. Il nous semble même que, sous le rapport du style, on a plutôt perdu que gagné ; du moins, la nature des sujets choisis témoigne d'une ambition plus modeste et de tentatives moins austères. Deux groupes attirent, tout d'abord, l'attention et semblent se faire pendant : *Héro et Léandre*, de feu M. Diebold, laborieux et regrettable artiste ; et les *Deux Pigeons*, de M. Gumery. Le premier, de formes élégantes, est d'une exécution un peu molle ; rien n'y indique que Léandre ait bravé un péril pour rejoindre Héro, rien n'intéresse aux deux amants. Il eût fallu sur le visage, dans les membres de l'intrépide nageur, une trace de lassitude ; l'amour n'a pas eu le temps de réparer des forces épuisées, puisque le flot rampe encore sous les pieds des amants réunis. M. Gumery n'a eu garde de négliger ce moyen d'émotion. C'est brisé de fatigue que le jeune homme, le pigeon voyageur, tombe dans les bras de la jeune fille, qui l'accueille avec la grâce charmante d'un cœur ému de compassion et d'amour : composition ingénieuse, exécution savante, sentiment naïf et vrai, rien ne manque à ce groupe que le fini et l'éclat qu'il recevra du marbre dont assurément il est digne à tous égards.

Le groupe d'*Ugolin et ses fils* fait naître, cela va sans dire, des impressions d'une nature bien différente. L'artiste a représenté le malheureux père avec ses enfants dans la tour de la Faim. Le plus

jeune est étendu mort à ses pieds, un autre va expirer, les plus grands se débattent dans les convulsions du désespoir et de l'agonie. Ils adressent de vaines supplications à leur père, en proie à des tortures sans nom que l'artiste, s'inspirant du poëte, a exprimées avec une effrayante énergie. Une telle œuvre, qui n'est pas indigne du Dante, et c'est assurément le plus grand éloge qu'on puisse en faire, convient-elle à la nature de la statuaire? La commission des beaux-arts, consultée sur l'opportunité de l'exécution en bronze de ce tour de force, avait conclu négativement : nous sommes de son avis. Dans l'horreur, il y a, en quelque sorte, des degrés, et, lorsqu'une œuvre les dépasse tous, comme celle-ci, elle doit se justifier par un but utile. Où est ici le but? quelle destination donner à cette pyramide de corps décharnés coulée dans le métal indestructible?

Nous avons revu avec plaisir, dans la parure éclatante du marbre, des compositions que nous avions remarquées aux précédentes expositions : l'*Enfance de Bacchus*, de M. Perraud, d'un esprit et d'un entrain merveilleusement rendus; la *Psyché*, de M. Aiselin; le *Saint-Jean*, de M. Crauck, noble et belle figure. Un groupe de M. Doublemard traite le même sujet que M. Perraud, non sans mérite, mais avec moins de finesse : l'enfant divin foule d'un pied encore mal assuré le raisin entassé dans le panier des vendanges ; un bacchant lui tient la main en souriant. Que ce sourire est loin du rire éclatant du faune de M. Perraud, dont le petit Bacchus, du haut des épaules nerveuses sur lesquelles il est juché, tire l'oreille avec gravité ! Comme on sent bien la joie mêlée d'orgueil de l'esclave tyrannisé par l'espièglerie du jeune dieu! Un Grec eût applaudi à cette vive saillie. — Puisque nous sommes sur ce sujet, c'est le lieu de dire à M. Cugnot que son *Jupiter enfant amusé par un corybante* n'est point celui qui sera le maître des hommes et des dieux, mais un enfant pleurnicheur et vulgaire. Son corybante est une figure d'un beau jet vibrante et hardie, et n'est pas inférieure, par le mérite de l'exécution, à l'*Esclave romain* qui a volé du vin, de M. Lequesne, et au *Chasseur*, de M. Lepère, qui lui fait pendant.

Les *Vénus*, les *Bacchantes*, les *Omphales*, les *Pandores* sont nombreuses à chaque salon : on y voit aussi, en général, au moins une *Andromède* attachée à son rocher et pour laquelle un Persée libérateur

ne viendra jamais. Cette année nous avons aperçu le bronze de la *Mort étreignant dans un baiser une jeune fille arrachée du tombeau*, le marbre d'un groupe de *Françoise de Rimini et son amant* emportés dans le tourbillon infernal, et plusieurs autres sujets qui ont passé de la peinture dans la statuaire ; comme si les procédés et les moyens de ces deux arts étant absolument différents, les mêmes compositions, les mêmes effets, pouvaient convenir indifféremment à l'un et à l'autre ! La *Vénus Pandemos*, de M. Eude, qu'on voit dans une niche de la cour du Louvre, a été refaite par M. Lévêque, qui a exagéré encore, ce qui ne paraissait point nécessaire, la vulgarité des formes, la saillie des hanches et du ventre de la Vénus populaire, pour lui donner la qualification d'*amazone*. Mais, en fait de brutalité de carnation, rien n'est comparable à la *Bacchante* de M. Carrier Belleuse. Cette créature nue, exécutée en marbre canal dont les nuances rendent assez bien les teintes roses de la peau, se tord autour de la statue de Priape : la fureur lubrique, la frénésie de la double ivresse, y sont bien rendues ; le type est celui de ces femmes qui ont assommé Orphée à coups de thyrse, et qui l'assommeraient encore. Les modèles n'en sont pas précisément bien rares ; M. Carrier a interprété le sien avec intelligence et énergie. Le dos seul est négligé, comme s'il ne devait pas être vu ; or une figure ne se juge jamais que par l'ensemble de ses aspects et la composition n'en est bonne que lorsqu'elle satisfait à tous les points de vue. Sous ce rapport comme sous beaucoup d'autres, il n'y a que des éloges à donner à la *Primavera della vita*, de M. Maillet, à la *Cypris allaitant l'Amour*, de M. Marcellin, malgré son maniérisme, à la *Vénus*, de M. Arnaud. M. Arnaud est un artiste de talent, jeune encore. Le salon de cette année offre son œuvre capitale : *Vénus Astarté, fille des mers, aux cheveux d'or*. La pose rappelle celle de la Vénus de Milo. Le piédestal en bronze montre dans une suite de scènes ingénieuses *l'Amour enlaçant le genre humain*.

L'ensemble de cette composition, où le marbre couronne le bronze, est harmonieux ; l'emploi de la polychromie, quoique dépassant un peu la mesure ordinaire, n'a rien de choquant ; le détail de l'ornementation est traité avec soin, avec amour. On voit que l'artiste a tout calculé et que tout concourt, dans le monument qu'il a érigé, à

l'expression de son idée. Peut-être serait-on en droit de lui reprocher de n'avoir pas été chercher assez haut, aux sources pures de l'antique, l'inspiration d'un sujet où il a mis plus de recherche que de passion, plus de marivaudage que de sentiment, où la figure principale est un peu courte, où le style manque de fierté, d'ampleur; peut-être sa Vénus ne réalise-t-elle pas ce type idéal de beauté que l'imagination donne à la déesse, de fierté qu'elle prête à cette reine, sous les pieds de laquelle il a mis le monde. Malgré ces imperfections, cette œuvre a des qualités estimables qui la mettent, à notre avis, fort au-dessus d'une autre du même artiste, le buste de M. Freslon. Ici l'absence de style est choquante : la tête petite, mesquine, sort à peine des épaules; elle n'a ni la vie, ni l'esprit, ni l'expression. Ces défauts sont rendus plus sensibles par le voisinage d'un grand nombre de bons bustes que renferme l'exposition. En première ligne il convient de nommer les portraits de Mme Viardot, par M. Millet, d'une manière large et noble ; de M. Péreire, par M. Cavelier, chef-d'œuvre d'esprit; de M. le maréchal Baraguay d'Hilliers, par M. Crauck, très-fin, trop fin peut-être pour le caractère d'une figure militaire ; de l'Impératrice, où le ciseau le plus savant, le burin le plus délicat, ne risquent jamais de dépasser l'expression suave, angélique du modèle ; de M. Rude, par M. Cabet, frappant de vérité ; de M. Lefuel, par M. Oliva, d'une belle tournure ; de Mme J. B., par M. Pollet ; de Mme la princesse Mathilde, par M. Carpeaux, vivant de grâce et de dignité aimable ; de M. Jules Favre, par M. Barrias, malgré ses exagérations; d'une juive d'Alger, par M. Cordier, dont le talent réussit à rendre ce que l'on appelle un type, une figure à caractère, et qui a échoué dans le buste de l'Impératrice. La pureté, la délicatesse, manquent à cet ouvrage, composé de marbres divers.

Nous ne pouvons oublier de mentionner une bonne statue du minéralogiste Haüy, de M. Brion ; l'*Enfant dans la coquille*, de M. Loison, bien que le rendu eût dû y être poussé plus loin dans les accessoires, draperies, fruits et coquillages; le *Psylé*, de M. Bourgeois, imitation du danseur de M. Duret ; le *Satyre*, de M. Clésinger, vrai satyre de Théocrite ; la réduction de la figure placée par M. Millet sur le tombeau de Henri Murger, composition d'une belle et

poétique simplicité. La *Tragédie*, de M. Schoenewerk, s'écarte heureusement de ce type consacré depuis quelques années à la mémoire de N[lle] Rachel; c'est une figure puissante, une personnification idéale. Mais il nous semble que le poignard eût été mieux placé dans la main droite que ce glaive renfermé dans le fourreau et dont la forme a l'inconvénient de trop rappeler le briquet de nos soldats. Le *Molière*, de M. Caudron, a quelque chose d'étriqué : la tête, au lieu d'exprimer cette mélancolie qui était le fond du caractère du grand observateur, est insolente d'ironie et de sarcasme. Molière a été quatre fois mis en scène cette année, une fois par la sculpture, trois fois par la peinture, et il a été quatre fois manqué. Téméraires sont ceux qui prétendent rendre vivante à la foule l'image des hommes dont le génie rayonne au-dessus du présent et du passé. Fût-elle vraie, elle paraîtra rarement vraisemblable et sera toujours discutée.

Avant de quitter cette splendide galerie que l'air, la lumière, des fleurs sans nombre et des eaux jaillissantes rendent, au point de vue du confortable, la plus attrayante qu'il y ait au monde, nous rencontrons deux compositions bien différentes qui portent le même nom : la *Vierge au pressentiment*, de M. Debay (Jean); le *Faustulus*, de M. Debay (Joseph). Quand il travaillait à sa belle statue de la Vierge, destinée à recevoir dans l'église Saint-Louis du Marais, pour laquelle elle a été faite, un jour bien différent de celui du palais de l'Exposition qui en détruit l'effet, Jean Debay s'appliquait à mettre toute son âme, toute la science de son talent éprouvé dans l'expression de ce visage de mère. Pendant qu'elle présente au vieux monde l'enfant-Dieu qui lui porte dans son sourire et dans le geste sacré de sa main la jeunesse d'une nouvelle vie, elle, la mère, elle voit au loin la sombre nuit du jardin des Oliviers, le baiser du traître et, entre deux croix infâmes, une troisième croix que couvrent les membres sanglants de son bien-aimé. L'artiste avait appelé cette interprétation si neuve d'un sujet tant de fois traité la *Vierge au pressentiment*. Il ne se doutait pas que le pressentiment s'étendrait jusqu'à lui-même, et que l'œuvre, survivant à l'ouvrier, paraîtrait émue d'un accent prophétique. A peine avait-il dit le dernier mot de ce pressentiment de la mort que la mort est venue. Elle l'a emporté à

l'heure de l'entière maturité du talent, au milieu de sa tâche inachevée : elle se terminera pourtant, cette tâche. Une main fraternelle, à laquelle nous devons la sublime figure du tombeau de l'archevêque de Paris, M. Affre, y apportera le dévouement de l'amitié et l'ardeur d'un génie qui ne connaît pas d'obstacles. Car ils sont ainsi, dans cette vaillante race de sculpteurs : celui-là, Jean, n'a quitté le burin que pour mourir ; celui-ci, Auguste, rongé par la maladie opiniâtre, demande à l'art la diversion à la souffrance et semble l'embrasser d'une étreinte plus vive à mesure qu'elle redouble ; le père, sous la neige de ses quatre-vingt-quatre ans, conserve la grâce de l'esprit, la vivacité de l'imagination, la fermeté d'une main d'où sont sorties tant d'œuvres distinguées, et à laquelle nous devons cette année un groupe très-ingénieux : Faustulus, la louve et les jumeaux. Contre l'âge, contre les infirmités sous lesquelles les plus décidés plient, et qui ne les ont pas arrêtés, un jour, une heure, — ils se roidissent, avec la volonté de laisser après eux un nom qui devra à chacun une part de sa gloire, et forts de la conscience de leur talent. C'est la foi dans l'art qui les tiendra debout et qui, comme à cet empereur romain, leur fera dire jusqu'au dernier moment : *Laboramus* !

§ III.

On sait que l'Empereur, cédant aux réclamations qui lui étaient adressées, a ordonné que les ouvrages refusés par le jury fussent placés cette année sous les yeux du public. Cette mesure pouvait être interprétée de deux manières : ou comme un moyen de justifier le jury, en butte à de vives attaques pour n'avoir pas procédé, comme il le fait d'ordinaire, à une révision des ouvrages rejetés ; ou comme une invalidation de ses jugements. Quoi qu'il en soit, le résultat de cette innovation avait piqué la curiosité publique. Les uns s'attendaient à saluer l'apparition de quelque chef-d'œuvre incompris, les autres à une exhibition très-amusante de productions avortées ou burlesques. Des deux côtés on approuvait la mesure, et les artistes de toute catégorie y applaudissaient hautement. En un mot, tout le monde était satisfait, sauf peut-être le jury.

Nous sommes allés voir les refusés de la sculpture ; ils sont peu

nombreux. Beaucoup, de peur d'un mauvais voisinage, ont disparu de la lice avant son ouverture. De ceux qui restent on peut faire trois classes : les mauvais ou les détestables ; les médiocres, que des liens d'étroite parenté auraient pu mettre à côté de quelques privilégiés, dont la fortune aveugle les a séparés ; enfin, les téméraires. Les sympathies sont, bien entendu, pour ces derniers. On admire ce qu'on n'aurait pas remarqué, on ne voit plus ce qu'on aurait critiqué dans la salle de l'Exposition. Mais la disgrâce qui a provoqué l'attention publique sur ces productions dispose à l'indulgence. Tout en faisant les réflexions qu'on vient de lire, nous parcourions cette humble galerie où les invalides gisent pêle-mêle, sans état civil, sans numéro.

Il y a là des œuvres qui ne manquent pas d'intérêt. Les *Tréteaux d'un saltimbanque* sont animés d'une verve comique et spirituelle ; il est vrai que c'est d'un art bien petit en statuaire. J'en dirai autant de la *Danse des chèvres*. Une statue de *Diderot*, de M. Lebœuf, un *Jésus-Christ chassant les vendeurs du temple*, un groupe de la *Vierge et l'enfant Jésus*, auraient pu figurer, comme d'autres, du côté éclairé par la rampe, en vertu de leur honnête médiocrité. Le *Naufragé*, de M. Pètre, énergique dans son incorrection, est, aussi bien que l'*Ignorance*, une œuvre moins impersonnelle que les précédentes. J'avoue mon faible pour ce colosse de chair humaine, aveugle, stupidement féroce, la chaîne au pied, qui est fait avec l'intention d'inspirer l'horreur de l'*Ignorance*, et qui y a trop bien réussi auprès du jury. On me dira : Est-ce le but de l'art, et le beau, est-il le laid ? Non, certes. J'accepte donc la condamnation de ma faiblesse. Alors pourquoi, parmi les œuvres privilégiées de la grande galerie, cette masse grisâtre, amas de callosités musculaires, à laquelle le livret donne le nom d'*Hécube* ? L'intention de l'auteur a été, j'en suis convaincu, excellente ; il a conçu une composition pleine de poésie, de caractère et de style. Quel spectacle, en effet, que celui de la reine d'Ilion, mère d'une famille superbe qu'elle a vue périr tout entière, devenue la vile esclave des meurtriers de sa race, et, la face contre terre, demandant à cette terre une tombe qu'elle lui refuse...... La vive imagination de l'artiste l'a évoquée ; quelle belle peinture elle a créée ! quel drame puissant, terrible, elle a écrit !

Mais, bon Dieu ! que cet homme d'esprit, plein d'idées et de sagacité, fait de mauvaise sculpture !

En résumé, l'exposition des refusés justifie presque sur tous les points la décision du jury, ce qui ne peut être que très-agréable à celui-ci ; et, sur les points où il y a doute dans l'esprit du public, n'eût-elle réparé qu'une seule injustice, mis en lumière qu'une seule œuvre qui ne méritait point les éternelles ténèbres, elle aurait eu son résultat utile : donc, à aucun point de vue, elle ne doit être regrettée, pourvu qu'elle reste une expérience isolée, une intervention accidentelle.

LA PEINTURE.

MM. H. Flandrin, Yvon, Bellangé, Philippoteaux, Janet-Lange, Beaucé, Protais, Cabanel, Baudry, Gendron, Bouguereau, Puvis de Chavannes, Michel, Leroux, Umann, Signol, Delaunay, J. Didier, Doré, Chaplin, Lehmann, de Winne, Cermak, Mottez, Gérome, Leman, Gide, Hillemacher, Charles Comte, Hanmann, Chevignard, Willems, Heilbuth. — La valetaille à Rome. — MM. Muller, Glaize, Timbal, Briguiboul, Abel, Aubert, Hirsch, Gustave Boulanger, Mlle Jacquemart, MM. Haulier, Coomans, Duveau, Laurens, Chiffard, Hugues Merle, Chazal, Picou, Lévy. — MM. Stevens, Toulmouche, Plassan, Fichel, Zamicois, Huo, Billotte, Dubasty, Conder, Lefèvre, Brillouin, Ruiperez, Duverger, Compte Calix, de Jonghe, Pecrus, Accard, Boehn, Ribot, Bonvin, Vanhove, Léonard, Sebcesser. — MM. Gérôme, Belly, Eug. Giraud, Th. Frère, Pasini, de Moliu, Brun, Mouchot, Fromentin, Magy, Ginain, Tournemine, Thomas. — MM. Knaus, Jernberg, Holtzapffel, Norlemberg, Jundt, Anker, Marchal, Brion. — MM. Achille Zo, Fierros, Curzon, Clère, Faivre-Duffer, Valerio, Reynaud, Schnetz. — Les Fiévreux.
Les peintres de paysage : MM. Th. Rousseau, Desjobert, Leu, Aug. Bonheur, Français, Saal, Benouville, Corot, Lapito, Karl Girardet, Lambinet, Bohm, J. Ouvrié, Leleux, Fanart, Grenet, Millet, Langée, Breton, Courbet, Brigot, Bonot, Delaleau, Brendel, Rousseau, Balleroy, Stevens, Verlat, Veyrassat, Claude. — *Marines :* MM. Gudin, Durand-Brager, Morel-Fatio.

IV.

Nous avons commencé cette étude sur le salon de 1863 par une revue rapide de la statuaire. C'est la marche que nous suivons d'ordinaire par déférence pour la logique, qui prescrit d'aller du simple

au composé. La simplicité de la statuaire, la nécessité où elle se trouve de concentrer dans une, ou deux, ou trois figures au plus l'action qu'elle veut reproduire et de pousser à toute la perfection dont elle est capable chacune de ces figures, permet de se rendre mieux compte des préoccupations du temps, des tendances de l'art, des voies où il cherche à séduire le public, soit en se pliant à ses goûts, soit en s'efforçant de les relever et de les ennoblir. Cette noble ambition d'élever les cœurs ne nous a pas paru très-sensible dans l'exposition de sculpture, où aucune œuvre ne se recommande par la grandeur de l'idée, où les meilleures ne font admirer qu'une adresse ingénieuse et savante, une connaissance consommée de la pratique matérielle de l'art. La même observation peut s'appliquer à la peinture.

A chacune des dernières expositions, un au moins des tableaux présentés par M. H. Flandrin devient l'œuvre capitale du salon, et ce tableau n'est qu'un portrait, un portrait, il est vrai, comme nul autre que lui, paraît-il, n'en sait faire. Il y a quatre ans, c'était la *Jeune femme à l'œillet*; il y a deux ans, le *Prince Napoléon*; cette année, c'est l'*Empereur Napoléon III*. Cette dernière peinture est digne par son exécution magistrale, par l'harmonie admirablement pondérée des tons, la perfection du détail, la large exécution de l'ensemble, elle est digne par son style, en un mot, des meilleures sorties de la main de l'illustre maître. Ce n'est pas que nous soyons partisan de ce qu'on appelle une pose. Un homme, devant les hommes, prend une attitude qui répond au rôle qu'il joue, à la passion à laquelle il cède, à la position qu'il occupe, au but qu'il veut atteindre; mais seul, dans son cabinet, il ne peut avoir qu'une attitude sans effort, sans tension. Celle que M. Flandrin a donnée à son auguste modèle est traitée avec un art si discret et si savant qu'elle ne provoque tout d'abord aucune objection, qu'elle ne cause aucune surprise; et c'est là, croyons-nous, le meilleur argument en sa faveur. L'Empereur est debout, la main droite légèrement appuyée sur une table, la gauche sur la garde de son épée, avec une aisance et une souplesse de mouvement irréprochables. La tête est en pleine lumière; les sourcils contractés marquent la méditation. Le charme de cette figure vous saisit d'aussi loin que vous l'apercevez : il y a

tant de vie dans les chairs, tant de vraisemblance dans l'ensemble que vous vous laissez aller à l'illusion, et que, comme la seule partie qui ne soit pas nette, précise dans cette peinture vivante, est le regard, machinalement vous vous rapprochez pour le voir. Rien n'est plus naturel, en présence d'une physionomie qui étonne ou séduit, que d'aller chercher dans l'œil le rayonnement de la pensée, la communication du mouvement du cœur et du cerveau. C'est ici, selon nous, qu'est le défaut du beau portrait de M. Flandrin. L'œil de son modèle ne devant pas être éclairé, par suite de la légère inclinaison donnée à la tête, le peintre attire l'attention sur ce qu'il voulait dissimuler. Le spectateur approche, et il ne rencontre pas le regard, ce regard qui, quelles que soient la dimension de l'orbite, la saillie de l'organe visuel, la dilatation de la prunelle, répond à un mouvement de la pensée. S'il y a là une difficulté, au lieu de la tourner, nous croyons que M. Flandrin eût mieux fait de l'aborder de front ; il a cru la sauver dans l'attitude qu'il a choisie, et, selon nous, le défaut de cette attitude est de la laisser subsister tout entière. Du reste, notre critique, qui ne porte que sur un détail où elle ne rencontrera pas sans doute l'assentiment de tout le monde, n'infirme en rien la valeur d'une œuvre du plus grand mérite, et que son style place au premier rang du salon de 1863.

Elle nous paraît donc bien supérieure, quoiqu'il ne s'agisse que d'une figure, à l'immense toile où M. Yvon a représenté l'attaque de Magenta. Quand il montre ces grandes mêlées humaines, ces convulsions dans lesquelles se prépare toujours une évolution de l'humanité vers le bien ou vers le mal, M. Yvon croit avoir rempli sa tâche, parce qu'il a assez adroitement disposé des groupes, placé une figure héroïque au centre de l'action, rendu la physionomie énergique de quelques zouaves. Le reste lui échappe, il ne le soupçonne pas. Cependant, il a introduit deux épisodes dans son tableau de cette année ; sous les pieds des zouaves, du monceau humain sur lequel ils marchent à la victoire surgissent deux blessés, un autrichien et un turco, qui avec furie se déchirent et se poursuivent presque dans la mort. De l'autre côté du tableau, à gauche du spectateur, le général Espinasse est rapporté mourant, et dit un dernier adieu à son officier d'ordonnance, le sous-lieutenant de Froidefont, frappé mortellement à ses côtés.

De ces deux épisodes, qui, contrairement à l'habitude de M. Yvon, introduisent l'intérêt dramatique dans ses batailles, l'un, horrible, est assez bien rendu, l'autre, noble et touchant, est d'une expression molle ou nulle. Mais le premier, le mieux réussi, est faux historiquement. Entendons-nous. Nous n'avons pas la prétention de savoir ce qui se passe dans une action où des milliers d'hommes sont engagés. Sans doute il y a des lâchetés atroces à côté d'actions magnanimes ; mille incidents particuliers où, à la faveur du tumulte général, dans l'emportement de la victoire ou dans la fureur du désespoir, on cède à une passion, à un instinct ; mais c'est au peintre de choisir ceux de ces incidents qui sont le plus propres à caractériser le grand événement dont il ne peut représenter que l'un des aspects. Donner à une guerre de principes, purement politique en quelque sorte, le caractère à outrance d'une guerre de race contre race, comme la guerre actuelle des Polonais contre les Russes, ou d'une guerre civile, comme nos guerres de religion du seizième siècle, c'est, selon nous, s'éloigner de la vraisemblance. Montrez-nous l'élan des masses disciplinées, l'héroïsme de l'honneur militaire et du devoir, rien de mieux ; mais prenez garde de paraître exagéré à des spectateurs déjà éloignés des événements et placés sous l'empire d'une paix qui a substitué des relations amicales à des hostilités fortuitement accidentelles. C'est bien pis lorsque l'exagération n'est qu'emphatique, lorsqu'elle ne paraît pas soutenue par la chaleur d'une inspiration sincère. Or la toile de M. Yvon a je ne sais quoi de terne ; la vie passionnée manque, par l'impuissance du peintre, à ces corps humains en uniforme. Ce n'est ni la bataille avec son entraînement immense des petites toiles d'Horace Vernet, ni les épisodes du drame du cœur humain jetés dans un grand cadre. Aussi cette œuvre ne cause-t-elle aucune émotion ; on s'en éloigne sans emporter de souvenir, sans avoir pensé, après s'en être amusé un instant comme d'une décoration théâtrale bien exécutée.

Le sentiment particulier que nous exprimons paraît répondre au sentiment général. La sympathie de la foule ne s'est portée cette année ni sur cette *Prise de Magenta*, de M. Yvon, ni sur le *Combat de Montebello*, traité avec élan et intelligence par M. Philippoteaux,

ni sur les toiles toujours spirituelles de M. Bellangé père, ni sur la *Charge de cavalerie de Cazanova*, où M. Janet-Lange a trop multiplié les lignes brisées et négligé l'harmonie des tons, ni sur le *Débarquement des troupes françaises en Syrie*, peint froidement par M. Beaucé, ni sur tous les grands tableaux de bataille qui meublent le salon carré, fanfares éclatantes un peu fourvoyées dans notre paix, histoire déjà refroidie de luttes diverses. C'est autour de trois petites toiles qu'elle s'est manifestée le plus vivement. Dans nos comptes rendus des salons de 1859 et de 1861 nous avions signalé des productions de M. Protais qui n'étaient point inférieures à celles qu'il a envoyées en 1863. A ne considérer que le dessin, la science et la fermeté du pinceau, M. Protais ne saurait prétendre encore à un rang bien élevé, mais il sait juste assez pour bien exprimer son idée, et il a des idées. Sa réputation se préparait dans l'opinion publique; elle s'est produite tout d'un coup cette année. M. Protais cherche à rendre ce qu'on pourrait appeler le côté poétique de la vie militaire; il correspond, sous quelque rapport, dans les arts, à ce qu'était dans la littérature M. de Molènes.

Les émotions qui préparent ou qui suivent la bataille, les satisfactions intimes que trouve le cœur humain au fond de cette existence agitée, soit devant la nature, soit devant la mort, soit devant Dieu évoqué par la majesté solennelle de luttes dont lui seul sait le dernier mot, voilà ce qu'il aime, voilà ce qu'il retrace avec une touche spirituelle et bien sentie. Qu'il est frais, ému, naïf, ce petit tableau du *Matin, avant l'attaque!*... Le ciel s'anime des teintes blondes de l'aurore; l'ennemi est signalé, on commence à l'apercevoir au loin. L'étonnement, une émotion mêlée de curiosité et d'un peu d'inquiétude se peint sur le visage des plus jeunes soldats, dont quelques-uns sans doute voient le feu pour la première fois ; les plus âgés examinent la batterie de leurs fusils, boutonnent leurs guêtres et prennent froidement ces soins positifs qui attestent l'expérience de gens qui savent que l'affaire commencée on n'a plus le temps de songer aux bagatelles.... Et cette autre petite toile qui peut servir de pendant à celle-là, le *Soir, après le combat !* comme c'est franc, vivement tourné ! Qu'ils sont heureux de se revoir ces deux amis que la différence des armes où ils servent avait forcés de se perdre de

vue dans la mêlée ! que cet embrassement où chacun félicite son ami de s'être conservé pour l'amitié est émouvant ! Un peu plus loin, un officier autrichien, un brave aussi, est étendu mort aux pieds d'un officier français qui, mélancoliquement, avec un sentiment de sympathique estime, contemple ces restes du martyr du devoir. On comprend qu'il se dit : Tel sera mon sort, peut-être ! — Voilà, selon nous, sous quels aspects il faut qu'au dix-neuvième siècle l'artiste montre la vie, chargée d'une terrible tâche, du soldat. Les grands coups donnés ; les morts héroïques transportés par milliers dans la fosse commune ; les problèmes politiques résolus sur ces hécatombes de pères, d'époux, de fils et de frères ; — laissez, laissez venir à son tour le penseur, le poëte, et qu'il puisse répandre une larme, comme ce jeune victorieux, devant ce que coûte la guerre !

La faveur de la foule, si ce n'est l'attrait des contrastes et le besoin de passer des images sombres aux images souriantes, nous conduit à parler, sans autre transition, de la *Vénus* de M. Cabanel. Nous avons cette année un certain nombre de types de Vénus : il y a la Vénus de M. Lévy, dans le goût du Primatice qui, sans le respect auquel a droit l'école de Fontainebleau, risquerait de paraître un peu ridicule ; la Vénus de M. Amaury Duval, le type opposé à celui qu'a traité dans la statuaire M. Arnaud, fluette, au nez retroussé et d'une forme qui rappelle plus la renaissance que l'antique ; la Vénus de M. Baudry et celle de M. Cabanel. — Sur une mer comme il n'y en a pas, colorée des teintes les plus variées du vert et du bleu relevées par la blancheur de flocons d'écume, Vénus vient de naître. Souriante, elle entr'ouvre les yeux à la douce clarté du ciel. La vague maternelle, émue de cet enfantement divin, porte la vivante merveille enveloppée dans les blondes tresses de sa chevelure. Les Génies de l'air accourent ; les uns contemplent avec ravissement cet éblouissement de beauté et de grâce à peine sorti du néant, qui flotte encore sur l'abîme des eaux ; les autres sonnent dans leur conque de coquillage la naissance de la déesse, et cette puissance nouvelle de l'amour, dont ils vont devenir les ministres.

La composition est, on le voit, ingénieuse, l'idée poétique.

M. Cabanel a fait sur cette donnée une peinture très-élégante, très-fine, très-spirituelle, mais qui peut-être procède plus du dix-huitième siècle que de la forte et féconde inspiration de l'antique. C'est une vision charmante entrevue dans le ciel d'un boudoir, recommandable par de rares qualités de dessin, par la pureté des lignes, par le sentiment voluptueux, sans inconvenance, de la composition.

Le public va comparer la Vénus de M. Cabanel à la figure nue que M. Baudry a désignée par ces mots : *la Perle et la Vague*. Le livret ajoute entre parenthèses *fable persane*. Cette indication précise dispense, devant la fantaisie du peintre inspirée par une fiction orientale, de reporter son imagination vers un type qui ferait juger sévèrement le dessin de la figure de M. Baudry. Il n'y a là ni idée, ni correction, ni sens commun, pour tout dire : des coquillages, des plantes marines, une vague qui s'ouvre, une femme qui se retourne en minaudant, rien que de la couleur et de la grâce, à tort et à travers. Le peintre n'a voulu que charmer, en dépit de la logique et du style ; mais il a réussi.

Si le succès était tout, M. Gendron devrait préférer les *ondines*, les brillants et poétiques badinages où il excelle à des tableaux religieux comme celui de *Sainte Catherine d'Alexandrie* : M. Bouguereau pourrait regretter d'avoir fait son tableau des *Remords*. Cette composition de M. Gendron, qu'on trouve froide, a une gravité de caractère et une pureté de lignes dignes d'un sujet pris dans l'antiquité. J'aurais souhaité, pour mon compte, que M. Bouguereau mît plus de vivacité et de chaleur de tons dans sa *Bacchante* jouant avec une chèvre, plus d'invention dans ses *Remords*, qui rappellent la composition d'Hennequin en lui restant fort inférieure ; mais il faut savoir gré à un artiste, comme d'un acte de courage et de désintéressement, de toute tentative pour arriver à une certaine sévérité de style. Le *Travail et le Repos*, de M. Puvis de Chavannes, malgré leur couleur blafarde et leurs lignes indécises, le *Faustulus* de M. Michel, jeune homme de talent, où se retrouve une réminiscence du Berger, la Chèvre et Chloé de Prudhon, la *Nouvelle Vestale* de M. Leroux, sujet neuf traité avec intelligence et sentiment, le *Patrocle chez Amphidamas* d'une couleur franche meilleure que la *Dalila* de M. Umann, — méritent à ce titre des éloges.

Les trois compositions de M. Signol : *Vierge folle et Vierge sage*, *Rhadamiste et Zénobie*, le *Supplice d'une vestale* sont empreintes d'un sentiment élevé et mélancolique qui est parfaitement en rapport avec une exécution savante dont la sobriété touche parfois à l'absence de chaleur. Déjà la gravure a rendu populaire le dernier de ces tableaux ; M. Signol a su mettre une idée poignante dans un sujet où M. Baudry n'avait pu mettre que de la couleur, il y a quelques années. Pas une mère ne s'arrête devant ce petit enfant que la malheureuse emporte avec elle dans la tombe ouverte sous ses pieds sans tressaillir, comme devant l'image même de la fatalité qui frappe l'innocence pour atteindre le crime. Le *Brutus* de M. Delaunay, une *Défaite* de M. Jules Didier, se sentent des bonnes traditions de l'Académie de Rome. M. Gustave Doré est certainement en progrès : *Françoise de Rimini* et le *Déluge* sont des tableaux supérieurs comme couleur et comme style à l'*Enfer* de 1861 ; mais le peintre est encore bien loin du dessinateur brillant, nerveux, du commentateur spirituel et intarissable que nous connaissons.

§ V.

Lorsqu'on entre dans un musée ou dans une galerie d'Italie, entre les mille toiles qui paraissent à vos yeux, s'il en est une qui semble de loin un peu terne, un peu grise, un peu plate, c'est, n'en doutez pas, quelque toile fourvoyée de l'ancienne école française. Un mulâtre ne se distingue pas plus facilement d'un blanc qu'un de nos peintres du dix-septième et du dix-huitième siècle d'un italien. L'exploration est donc bientôt faite; d'un coup d'œil vous vous assurez s'il y a là, oui ou non, un compatriote, et vous pouvez, s'il s'en trouve, aller du plus loin droit vers lui sans craindre de vous tromper. Nous comprenons aujourd'hui un peu mieux que nos devanciers le rôle de la couleur; mais le nombre de ceux dont l'imagination transporte l'action dans le foyer limpide, aérien, transparent de la vivante lumière; ceux dont le pinceau trouve, par la combinaison des couleurs de la palette, la puissance de l'expression du rêve ou de la vision, ceux-là ne sont nombreux nulle part et surtout

chez nous. On peut dire, il est vrai, que la qualité de coloriste est la seule qualité essentielle à l'artiste qui nous manque généralement; confession très-lourde, j'en conviens, mais dont l'aveu doit être compensé par la revendication et la constatation de nos qualités réelles. Ces qualités, elles se retrouvent à des degrés divers dans la plupart des tableaux d'une exposition française. C'est un certain tact des conditions de la composition; c'est une certaine intelligence des éléments qui doivent entrer dans un tableau; c'est un esprit qui correspond à ce qu'on appelle, en littérature courante, le *trait*. M. Courbet procède d'un principe essentiellement antipathique à notre tempérament lorsqu'il se montre systématiquement bête : aussi ne sera-t-il jamais populaire. Les raffinés, les experts en peinture seuls, apprécieront le mérite parfois solide, le persiflage moqueur qui se rencontrent au fond de sa prétendue naïveté étudiée. Malheur à ses imitateurs! ils seront impitoyablement honnis, conspués!

Tous les genres sont bons, sauf le genre ennuyeux. Je ne prétends pas justifier cette maxime, mais elle renferme toute notre esthétique. Le dessin, la couleur, n'ont qu'une importance secondaire; la saveur de l'idée passe avant tout. Aussi, même à ne parler que des mauvaises, nos œuvres ont une intention. Plus l'intention ingénieuse est rendue sensible par l'exécution, plus nous attribuons de mérite à l'auteur : c'est notre criterium. Allez donc recommander cette théorie à l'école vénitienne! Aussi ne procédons-nous pas de Paul Véronèse. Nous sommes les enfants de Nicolas Poussin, l'homme dans lequel s'est manifesté, avec son expression la plus haute, le génie national; et plût au ciel que nous fussions aujourd'hui, aux yeux de tous, par notre ressemblance avec lui, ses fils légitimes!

Cette importance donnée dans un tableau à la partie purement intellectuelle, par laquelle l'école française a conquis et justifié le rang qu'elle occupe, nous a assuré la supériorité dans l'interprétation de la tête humaine, dans le portrait. En tout temps les peintres et les sculpteurs ont excellé chez nous à rendre la physionomie, c'est-à-dire à saisir avec finesse l'expression du visage qui est en rapport avec le caractère du personnage, et il n'y a point d'exposition, si faible soit-elle, qui n'ait produit quelques bons portraits.

Le portrait de M^me de Clermont-Tonnerre par M. Cabanel, d'une extrême distinction, ne laisse rien à désirer sous le rapport de la finesse et de la délicatesse d'exécution : plus on regarde la tête, plus on l'admire. A une certaine distance, le portrait de M^me C..., de M. Chaplin, qui lui fait pendant, ne lui paraît pas inférieur, tant on est séduit par un certain *brio* de couleur. De près, l'apparence fait place à la réalité : on voit plus d'adresse que de science réelle, plus d'artifice que de talent. Ce reproche ne peut être adressé ni à un profil de femme sur fond d'or, de M. Lehmann, peinture exécutée avec amour, où la ligne a une parfaite pureté, où les moindres nuances de la carnation sont rendues avec un soin infini, où le peintre est allé, on le sent, aussi loin que son art pouvait le porter ; — ni au portrait du roi Léopold, de M. de Winne, sage, discret, habile comme son modèle ; ni aux trois portraits de princesses et de général monténégrins exposés par M. Cermak, et exécutés avec cette brosse brillante et hardie à laquelle on doit la scène de rapt des bachi-bouzouks du dernier salon ; ni au portrait du Pape, par M. Mottez. Nous n'en avons pas encore vu qui rende mieux le caractère de la physionomie de Pie IX, pontife superbe, qui porte dans les cérémonies religieuses la majesté du prince sacerdotal, et dans la prière l'onction du plus humble des serviteurs de Dieu.

§ VI

Beaucoup de personnes, et nous sommes de ce nombre, estiment que l'école française a plutôt perdu que gagné depuis quelques années, ou que ce qu'elle a gagné en superficie par la prestesse du procédé, par la dextérité de la main, par une connaissance plus générale des ressources matérielles de l'art, elle l'a perdu en profondeur. Il en est de même dans la littérature. Certainement il y a aujourd'hui plus de gens qu'à aucune époque, en France, qui savent écrire élégamment et même correctement : combien comptons nous de grands écrivains ?

Dans une génération douée d'une si grande facilité de talent, où sont les hommes vraiment supérieurs ? — Cette infériorité qu'on

croit remarquer dans le salon de 1863 par rapport à ceux qui l'ont précédé, surtout dans la période de 1830 à 1850, elle tient, je crois, surtout à l'extension de ce qu'on appelle le genre, à cette disposition de plus en plus marquée à chercher dans un sujet d'abord l'effet, le contraste harmonieux des couleurs, le pittoresque des costumes, le rendu des détails, et à ne s'occuper que subsidiairement du sentiment, de la beauté morale. Le genre, qui est à la peinture sérieuse ce que le roman est à l'histoire, le vaudeville à la comédie, a tout envahi : l'histoire, la mythologie, la hiérologie elle-même. Il a substitué à la roideur et à l'emphase académique d'une certaine école la légèreté spirituelle, qui est une exagération bien autrement fâcheuse, car elle est sans remède : elle dénote l'absence de foi sérieuse dans l'art et le peu d'intérêt qu'inspire le sujet qu'on traite ; puis, qu'on se garde bien de l'approfondir et d'y chercher l'occasion d'un enseignement ou une portée élevée. On a dit qu'il n'y a pas de grand homme pour son valet de chambre : ne pouvait-on ajouter : et pour le peintre de genre ? — tant il le traite familièrement ou même cavalièrement, tant il s'applique à le rapprocher de nous et à affecter d'oublier ce qui l'en éloigne. D'où vient cette tendance de plus en plus caractérisée, et qu'on peut mesurer, depuis David, en passant par MM. Delaroche, A. Scheffer, Robert Fleury, pour arriver à MM. Comte, Gérome, Caraud, Hammann? Faut-il en chercher l'explication dans l'esprit du temps, qui se plaît aux investigations historiques les plus indiscrètes, ou dans l'absence d'études vraiment sérieuses qui dissimule, par ce qu'on pourrait appeler le clinquant de l'art, les costumes, l'ameublement, — le vide et la nullité de l'expression ? Le fait est que l'histoire proprement dite s'en va au grand détriment du penseur, et que ce qui la remplace est au grand profit du costumier, du tapissier et du décorateur archéologue, ce genre d'archéologie étant extrêmement en progrès. Qu'on passe en revue les tableaux de cette année qui mettent en scène des personnes historiques, et qu'on dise si cela suffit. Voici, par exemple, Louis XIV invitant Molière à s'asseoir à sa table. Je n'examine pas le plus ou moins d'authenticité du fait ; il a été accepté par l'éminent historien de Molière, M. Taschereau ; il offre toutes les conditions qui peuvent rendre un sujet populaire : ce n'est donc pas absolument le

hasard qui l'a fait rencontrer et traiter cette année par deux peintres, M. Gérome et M. Leman. Représentez-vous la scène telle qu'elle est décrite : le roi en tête à tête avec le comédien, le servant de sa main... Quel honneur pour Molière, quelle gloire pour Louis XIV devant la postérité! avec quel plaisir notre regard s'arrête sur ce rapprochement de deux grandeurs, égales à nos yeux, mais qu'un monde de préjugés et de conventions sociales séparait alors! Cette action de Louis XIV donne peut-être une plus haute idée de l'étendue et de l'indépendance de son jugement que toutes les autres actions de sa vie. Tandis que nous ne nous lassons pas d'admirer l'expression du visage de deux personnages qui ne se verront jamais de si près, les courtisans arrivent en foule, et la stupeur et le dépit éclatent sur leurs traits, habitués, dans des incidents moins extraordinaires, à se composer et à dissimuler. Alors le roi se tournant vers les familiers de sa cour : « Vous me voyez, leur dit-il, occupé de faire manger Molière, que mes officiers ne jugent pas d'assez bonne compagnie pour eux. » Donc, le roi et le comédien se trouvent seuls ou presque seuls, et les courtisans les surprennent : telles sont les assertions de l'anecdote. Nos peintres de genre se sont bien gardés d'en accepter toutes les exigences naturelles; ils ont donné aux courtisans tant de place dans le tableau qu'en réalité les figures principales sont devenues des figures accessoires. Dans la toile de M. Gérome, le principal personnage est un prélat, à gauche, dont la figure exprime parfaitement la mauvaise humeur hautaine. M. Gérome, qui a tant d'esprit, n'en a point mis dans la figure du roi, et Molière ressemble plus au Louis XIV tel que les portraits de ce temps le représentent que son Louis XIV lui-même. Mais la partie que nous avons vue le plus admirée de cette petite toile, peinte avec un soin extrême, est la nappe de la table à laquelle sont assis les deux convives. Mettez donc Molière et Louis XIV en présence, dans l'action la plus hardie de la vie du grand roi, pour que l'admiration s'éveille — devant une nappe, et se refroidisse devant le reste! On ne peut adresser au genre, à ce défaut de mesure qui donne aux moindres comme aux principaux objets une égale importance, une plus sanglante critique que celle-là.

Dans le tableau de M. Leman, moins savamment composé et d'une

exécution inférieure, le roi est représenté avec un débraillé de costume et d'attitude que contredit tout ce que l'histoire nous apprend du prince, qui était réglé en toutes choses comme l'astre qu'il avait pris pour emblème. Nous sommes en 1664, Molière n'a alors que quarante-deux ans. Le peintre lui donne une figure dévastée par la maladie. D'ailleurs l'intérêt du tableau de M. Leman n'est point là ; il est évidemment dans la richesse et la variété des costumes, dans la splendeur des appartements, dans l'heureuse distribution de la lumière, enfin dans l'expression bien rendue du visage de quelques courtisans anonymes. Le premier objet que l'œil rencontre dans le tableau est un grand gaillard vu de dos, au premier plan, qui étale la plus riche collection de rubans et la plus extravagante mode qu'on puisse imaginer, mode dont je ne mets pas en doute, d'ailleurs, l'exactitude : M. Leman et les peintres de genre ne badinent point là-dessus. Mais un peu moins de soin à reproduire cette cascade de velours et de soieries et un peu plus à rendre les grandes figures de Turenne et de Condé, que le peintre désigne nominativement au milieu de la foule où ils sont perdus on ne sait pourquoi, aurait été, ce nous semble, plus agréable au spectateur. On se demande s'il valait bien la peine de les mettre en scène, ces illustres, pour leur donner le rôle de comparses et faire passer devant eux des êtres de fantaisie qui l'ont emporté dans la préférence du peintre ; mais le genre se plaît à intervertir l'ordre que l'histoire observerait. M. Delaroche, par exemple, de même qu'il a concentré l'attention sur Élisabeth mourante, sur Charles I⁰⁰ entouré de ses bourreaux, sur Strafford marchant au supplice, en un mot, sur l'idée mère de ses tableaux, n'eût pas manqué d'écarter ce qui pouvait distraire la vue du rapprochement du grand roi et du grand poëte. M. Leman a procédé autrement, et il s'en faut de peu que le degré d'importance donné aux personnages de sa toile ne fût en raison inverse de l'intérêt naturel que leur personne inspire ; les courtisans d'abord, puis Louis XIV et Molière, puis les valets et la foule, puis Turenne et Condé, en dernière ligne. Il y a là pour le public une petite mystification, et assurément elle est bien éloignée de l'intention de M. Leman. M. Leman est un jeune peintre sérieusement dévoué à son art et dont le talent est tout à fait en progrès ; personne, plus que lui, ne prépare consciencieusement un tableau,

mais il cède à l'entraînement de l'exemple. D'ailleurs, c'est si commode ! on a vite tracé une page brillante qui satisfait au gros du public. Approfondir une situation ; travailler à fond une ou deux figures ; mettre sur leurs traits les émotions profondes et sourdes, éclatantes et terribles du cœur humain ; vivre des jours, des mois avec elles sans être certain d'arriver jamais à leur faire exprimer ce qu'on sent : la tâche est rude, longue, effrayante ; on n'ose pas la tenter. Au lieu de s'élever au tableau d'histoire, on compose une vignette, et on la peint le plus agréablement qu'on peut. Tels sont les tableaux de M. Caraud, auxquels il lui plaît d'attribuer une signification historique en affublant ses personnages de noms connus, du dix-septième et du dix-huitième siècle. J'ai toujours admiré le peu de cas que son pinceau facile, spirituel, fort séduisant, faisait de la ressemblance ; du moment que le nom s'y trouve, cela lui suffit. Quant à moi, je trouve que cela suffirait, si le nom n'y était pas ; si l'on n'avait pas la prétention de me présenter M^{lle} de la Vallière, Louis XIV, le grand Condé, etc., dans des acteurs affublés de leurs costumes, je trouverais ces petites scènes ingénieusement composées, d'une couleur agréable, placées par la modestie discrète du sujet en dehors de la critique, qui mesure ses exigences à la portée et à la signification d'une œuvre.

C'est cette règle de la critique qui nous rendra sévères à l'égard de deux hommes d'un mérite réel, MM. Gide et Hillemacher. M. Gide, qui nous a donné cette année un joli tableau, d'une bonne couleur représentant des *Jeunes filles à la fontaine d'un village béarnais*, a mis en scène Sully qui va faire ses adieux à la reine mère. Je ne sais où il a pris le récit de cette entrevue ; si elle a lieu après la mort de Henri, l'entrevue, que lui-même a racontée, fut très-touchante, et M. Gide s'est écarté de ce récit en tous points ; si c'est plus tard, le jour où le vieux gentilhomme excita par sa tournure, par la coupe surannée de ses vêtements, l'hilarité des courtisans, et où il dit à Louis XIII cette hautaine parole. « Sire, quand le roi votre père, de glorieuse mémoire, me faisait l'honneur de m'appeler pour m'entretenir d'affaires, au préalable il faisait sortir les bouffons, » nous sommes loin du temps où Louis XIII n'était qu'un enfant et où toute la cour portait le deuil de son père. Ainsi, d'une

part, le sujet n'a pas été suffisamment étudié à ses sources ; de l'autre, il pèche par l'exécution. Je laisse de côté ce que j'appelle le superflu et ce que M. Gide appelle, avec les peintres de genre, le nécessaire; M. Gide y excelle ; mais je voudrais que les têtes de Sully, de Marie de Médicis, de Louis XIII eussent plus de caractère. La gravure en médaille, la gravure au burin, la peinture et la statuaire ont laissé de ces personnages des représentations si parfaites que le peintre est inexcusable lorsqu'il ne les interprète point excellemment. C'est un tableau à refaire, malgré ses qualités; c'est un sujet à traiter de nouveau, en lui donnant, bien entendu, une signification précise ; à cette condition seule, il peut intéresser. Le contraste de la rudesse austère de l'ancien conseiller de Henri IV et de la frivolité insolente d'une cour ingrate et oublieuse résume une page importante de notre histoire qui sert d'introduction à la mort de Concini et à l'avénement de Richelieu. Elle est digne de la peinture ; — moins digne toutefois que cette autre scène, une des plus dramatiques, une des plus instructives de l'histoire, qu'a osé aborder l'aimable et spirituel talent de M. Hillemacher; je veux parler des derniers moments d'Antoine. A qui est-il besoin de rappeler le récit admirable que Plutarque nous a laissé de la dernière entrevue de la reine d'Egypte et de sa victime? Cette femme sensuelle, égoïste, chez laquelle toutes les perversités de la coquetterie revêtent les formes les plus séduisantes du corps et de l'esprit, avait été le mauvais génie d'Antoine. Pour elle il avait quitté Rome, terminé brusquement l'expédition contre les Parthes, fui lâchement à Actium pendant que ses soldats continuaient à combattre ; il lui avait sacrifié l'empire, l'honneur, la vie de ses plus chers amis. Cependant, fatiguée de ce misérable, dont la mauvaise fortune menace de l'accabler, Cléopâtre lui fait dire qu'elle s'est tuée ; il n'hésite pas un instant, il se frappe mortellement de son épée. Mais alors voilà qu'un remords s'empare de la reine ; elle s'avoue qu'après tout aucun homme ne l'aimera autant qu'il l'a aimée; et elle a pitié du mourant, et elle lui fait savoir qu'elle vit encore. Il donne aussitôt l'ordre qu'on le transporte au pied de l'édifice massif, un tombeau, dans lequel elle s'était enfermée seule avec deux suivantes ; aidée de ces deux suivantes, cette reine d'Egypte, si petite qu'Apollodore l'avait introduite chez

César en la portant sur les épaules dans un paquet de linge, cette frêle et ardente créature hisse jusqu'à elle le corps du guerrier, et il meurt dans ses bras. Je m'en veux presque d'avoir rappelé en ces lignes décolorées l'énergique tableau laissé par Plutarque ; terrible et poignante peinture à laquelle nulle autre n'est comparable des fautes et des maux causés par l'amour, peinture qu'aucune réalité, qu'aucune imagination de poëte, de romancier, n'égalera jamais ! Toute image pâlit, toute infortune particulière s'affadit devant ce grand et solennel enseignement donné au monde du degré d'infortune et d'abaissement où peut précipiter une passion que le devoir condamne. Pompeo Battoni avait déjà traité ce sujet, que la gravure de Wille a rendu populaire. On voit ce guerrier étendu sur un lit ; ses yeux éteints par l'agonie se portent avec amour sur le visage en larmes de la reine d'Egypte, et sa main presse cette main de femme qui cherche à retenir la vie en retenant les entrailles du blessé. La composition, un peu froide, a été encore singulièrement refroidie par les tailles savantes du burin de Wille. Mais combien elle est supérieure à celle de M. Hillemacher ! Cet artiste aurait pu peindre le moment où la victime tombe entre les bras du bourreau, où la pitié arrache à la trahison une larme sincère de repentir et de compassion, où la réconciliation se fait entre celui qui va mourir et celle qui oublie, pendant une heure, le projet qu'elle va reprendre de séduire Octave, comme elle a séduit César et Antoine. Il semble avoir eu peur de ce tête-à-tête avec deux personnages vivant dans tous les souvenirs; peur de ce qu'une telle scène exigerait de science, de style et d'étude. On voit dans sa toile des femmes à la fenêtre d'un édifice ; au bas de cet édifice, des hommes ont solidement attaché un guerrier blessé à des cordes que deux des femmes s'apprêtent à tirer. Vulgarité de couleur, vulgarité de dessin, vulgarité de sentiment, ce tableau n'a rien qui le recommande qu'un beau sujet indiqué et manqué. M. Hillemacher a pris sa revanche dans des compositions plus en rapport avec les qualités de son pinceau fin et spirituel, mais auquel il ne faut demander ni l'ampleur, ni la largeur, ni la sévérité de style que réclame impérieusement la matière grecque et romaine.

M. Charles Comte a exposé, il y a quelques années, un véritable

tableau d'histoire, *Henri III au château de Blois*. En attendant qu'il en fasse d'autres recommandables, comme celui-là, par la gravité du sujet et par la fermeté de l'exécution, il a donné cette année le récit très-spirituel et très-animé de trois anecdotes dont deux sont historiques : Charles-Quint offrant à la duchesse d'Etampes un gros diamant qu'il a laissé tomber avec l'intention de le lui faire ramasser, — et Louis XI s'amusant à faire combattre des rats par ces petits dogues dont la race est employée depuis quelque temps contre les rats des égouts de Paris.

En cette matière tempérée qui se tient entre l'histoire et le roman, qui brode une action agréable sur un canevas insignifiant, M. Charles Comte est passé maître. Il y a sans doute au-dessus de lui des degrés, mais ils restent inoccupés ; il en est au-dessous sur lesquels figurent des talents consciencieux auxquels fait défaut tantôt le feu, l'inspiration émue, comme à M. Hunmann, tantôt le nerf, l'élan, comme à M. Chevignard. Au dessin correct, exact, consciencieux du tableau de M. Chevignard, les *Noces du roi de Navarre*, il manque peu de chose, moins que rien au point de vue du costume, un petit souffle qui s'appelle la vie.

§ VII.

Dans cette étude sur le salon de 1863, nous ne prétendons présenter au lecteur qu'un aperçu qui lui signale quelques œuvres remarquables entre toutes, et que lui faire part des réflexions que d'autres nous ont suggérées, quand elles dénotent des tendances sur lesquelles il nous paraît utile de s'expliquer nettement. A ce point de vue, il y aurait peu de chose à dire des peintres des sujets familiers, aussi nombreux cette année que de coutume; le mérite de leurs œuvres tenant surtout à la manière de l'artiste, à la finesse de l'exécution, il est bien difficile d'arriver par l'analyse à en donner une idée. M. Willems, dans la *Veuve*, la *Présentation du futur*, s'est montré égal à lui-même : peut-on faire un éloge plus grand du fini délicat de ces petites toiles? Cependant M. Heilbuth, qui s'est surpassé cette année, a joint au mérite d'exécution de M. Willems l'entrain, l'humour, une naïveté d'autant plus amusante que l'auteur, dit-on, n'y

a pas mis malice et qu'une légère exagération, qui eût conduit tout autre à l'ironie et à la charge, n'est qu'un excès de sa sincérité. En tous cas, on ne se lasse pas de regarder les *Séminaristes en promenade sur le Pincio*, la *Rencontre des cardinaux* et l'*Intérieur d'un carrosse de cardinal*. Pour qui n'a pas vu Rome, c'est charmant d'esprit, et, pour qui l'a vue, frappant de vérité. Voilà bien ces visages de prêtres romains qu'on prendrait, jeunes ou vieux, pour des visages de diplomates! voilà bien ces carrosses qui ont fait l'admiration de nos pères; et ce respectable parapluie qui est au cardinal ce que la verge est à l'huissier, l'insigne de son rang, l'inséparable protecteur de sa dignité; et le valet du cardinal, gaillard rusé, madré, au museau de renard et au mollet mal équarri, insolent envers le pauvre, rampant et flatteur vis-à-vis du maître, main toujours ouverte, ongle toujours crochu, type de la servilité mendiante, voleuse et gloutonne! -- O Messieurs les valets de Rome, je ne puis m'empêcher de vous consacrer un souvenir, et j'en demande bien humblement pardon à mes lecteurs; mais n'est-ce pas l'occasion de parler d'eux, puisque je les rencontre?

D'ailleurs, qu'on ne s'y trompe pas, la race est plus nombreuse qu'on ne pense et elle incarne un des instincts vivaces d'une grande population. Ce qui n'est qu'une situation particulière chez nous est là un fait général. Quiconque vit d'un service, d'une occupation qui le met en relation avec le public, a deux traitements, le fixe et l'*éventuel*. Quant au rôle de l'éventuel dans la vie d'un employé subalterne à Rome, pour en donner la mesure, j'aurai recours au témoignage même d'un habitant de Rome. — J'étais à Rome au mois de novembre dernier, avec une mission de S. Exc. le Ministre d'Etat qui m'obligeait à faire de fréquentes visites dans les musées. De ces musées et galeries, celui où je devais le plus souvent me rendre était naturellement le musée du Vatican, le plus vaste et, sans comparaison possible, le plus beau et le plus riche du monde. Un premier jour, un lundi, j'y entrai avec la foule, comme on entre au Louvre. Le lendemain, je fus fort surpris, je trouvai les grilles fermées; un domestique qui siégeait là, entouré de gens de la même espèce, m'apprit que le musée n'était ouvert au public que le lundi, de midi à trois heures. Je vis quelques personnes employer l'argument,

irrésistible à Rome, de la pièce de 10 sous, du *paul*; je fis comme elles, et les portes s'ouvrirent. La veille, le lundi donc, un de mes compagnons était monté à la galerie de peinture; sur un coup de sonnette, un custode s'était présenté après avoir refermé soigneusement la porte derrière lui, et il avait exigé deux pauls de belle monnaie (dans un pays où la bonne est presque plus rare que la mauvaise) pour la rouvrir. Je pensais que l'exigence brutale des subalternes était un abus; que les papes n'avaient pas travaillé, comme à une tâche commune, à rassembler dans ce lieu, au prix de recherches, de soins et de trésors immenses, tous ces précieux débris des temps antiques pour venir en aide à la rapacité de quelques valets; qu'enfin l'obligation de payer l'accès de ces collections, fruit de leur munificence, deviendrait, si je m'y soumettais, une charge très-lourde, en raison de la fréquence de mes visites. Bref, à la suite de ces réflexions, je me présentai le lendemain; j'invoquai mon droit comme homme d'étude, la garantie qu'offrait aux conservateurs la mission dont j'étais chargé : mes paroles restèrent sans effet. Je me souviens que, pendant que je plaidais la cause des étrangers assez vivement et à haute voix, un Anglais s'approcha et demanda de quoi il s'agissait; — il s'agit, lui dis-je, de ne pas subir la loi qu'imposent ces messieurs et de s'affranchir d'un impôt tyrannique et humiliant. Les collections du Vatican sont publiques, ouvertes tous les jours à l'étude. Ces hommes, quand ils établissent une taxe à l'entrée, se moquent de nous; ils ne peuvent rien recevoir que ce qu'il est loisible à notre générosité de leur donner en sortant. — Ah! très-bien, dit l'Anglais; garçon, ouvrez la grille; — et cet imperturbable citoyen de la Grande-Bretagne, fidèle à la politique de son pays dans les questions de principes où son intérêt particulier n'est pas gravement engagé, présenta deux pauls qui firent tomber aussitôt toutes les barrières. La galerie se trouvait divisée en deux parties, la catégorie de ceux qui avaient payé, très-nombreuse, de l'autre côté de la grille; et de mon côté, celle des gens qui ne voulaient ou ne pouvaient payer, composée de trois soldats français et de moi.

J'allai trouver l'autorité suprême, le majordome du palais : « Monsieur, lui dis-je, s'il y a une rétribution à payer pour visiter les

galeries du Vatican, je suis prêt à l'acquitter ; fût-elle de 2, de 5 francs par jour, je trouverai la somme bien loin d'être en rapport avec la satisfaction que j'éprouverai en face de tant de merveilles. Mais si l'entrée est publique, je demande d'être admis à en jouir sans passer sous les fourches caudines de vos valets ! » Grande fut la surprise du majordome ; l'entrée était certainement publique, l'exigence des employés était une véritable monstruosité. Il allait procéder à une enquête, punir les coupables, et il m'engageait à réclamer l'exercice de mon droit aussitôt que ses ordres auraient été transmis ; or, ils allaient l'être immédiatement. — Ces bonnes paroles me mirent du baume sur le cœur. Le lendemain, je retournai au Vatican. — Les valets me reçoivent, m'écoutent ironiquement, et, tout en ouvrant devant moi à quiconque acquittait le péage, me déclarent de nouveau que le palais n'est pas public et qu'il me faut une permission spéciale. Évidemment les ordres n'étaient pas parvenus ; je me rends chez le majordome. Cette fois l'explication fut plus complète. Comme je lui disais que les exigences de la valetaille étaient une des dures servitudes de Rome, que je connaissais des personnes qui, pour ne point s'y soumettre, avaient abrégé la durée de leur séjour et renoncé à voir une partie des choses qui étaient le but de leur voyage ; comme j'ajoutais que l'honneur du gouvernement pontifical l'obligeait à ne pas rester au-dessous de l'exemple donné à Florence, à Naples, par le gouvernement italien, et que, s'il faisait seulement afficher sur les murs du Vatican : « Quiconque recevra une rétribution sera révoqué, » il accomplirait une révolution dont il serait parlé dans le monde entier, grâce aux étrangers qui, de retour dans leur pays, font l'opinion du monde sur le gouvernement pontifical, et par conséquent sa force ou sa faiblesse, toute basée sur cette opinion ; — M. le majordome, après m'avoir écouté attentivement, me dit : « Les gens du palais n'ont rien à exiger ; mais comment voulez-vous qu'on leur défende de rien recevoir ? La *bonne main* est une habitude générale qu'on ne déracinera jamais. Dernièrement l'ambassadeur d'Autriche, voulant réformer cet abus, a annoncé à ses domestiques qu'il augmentait leurs gages, mais qu'il exigeait d'eux qu'ils renonçassent absolument à rien demander. Ils sont venus le trouver, ils l'ont supplié de revenir sur cette détermination, ils

ont déclaré qu'ils ne resteraient pas chez lui. Qu'on propose à un domestique de Rome de doubler ce qu'il gagne pourvu qu'il prenne l'engagement de ne rien recevoir, il refusera certainement. Voyez-vous, la bonne main, c'est l'imprévu de la vie, l'éventuel toujours attendu, toujours espéré. » En l'écoutant, je pensais à part moi aux institutions qui spéculent sur cette disposition de l'homme à ne compter qu'en second lieu sur lui-même et à attendre son bonheur de la fortune aveugle ou surnaturelle, du hasard ; je pensais à la loterie, qui fleurit partout, à Rome aussi bien qu'à Florence et à Venise. Enfin M. le majordome me congédia, en me promettant de renouveler ses ordres et de les transmettre à tous les subalternes du palais.

Ces adorateurs de la *bonne main*, ces esclaves du pourboire, je les ai donc revus dans le tableau de M. Heilbuth. Dans le drôle galonné qui est le plus près du spectateur, à droite, j'ai reconnu la main entr'ouverte qui a dévoré nombre de mes pauls et que graissent quotidiennement des pièces de métal à l'effigie de tous les souverains de l'Europe, — main onctueuse, d'une structure à moitié humaine, à moitié singe, et au fond de laquelle n'existent point les dures callosités que présentent les mains de nos paysans et de nos ouvriers français, cicatrices du travail, aussi glorieuses que celles de la baïonnette et du sabre.

Mais votre campagne au Vatican, me dira-t-on peut-être, comment finit-elle ? — Rassuré, remonté, persuadé par le majordome, je retournai le lendemain, jeudi, à la galerie des monuments antiques. Hélas ! le même sort m'attendait, le même refus inexorable ! Que faire ? à qui m'adresser désormais ? Je voulais aller dire au majordome : « Ou vous m'avez joué, ou vous êtes non point le majordome, mais le minordome du Vatican, puisque des ouvreurs de grilles vous bravent et violent impunément vos ordres. » Sur ma route, je rencontre une personne vêtue du costume ecclésiastique, que portent à Rome presque tous les employés du gouvernement d'un certain ordre ; dans un espoir de conciliation, je l'abordai. Aux premiers mots que je lui adressai, sur un ton très-modéré, il me dit cette parole, la plus propre sans doute à empêcher un homme de suivre le conseil qu'on lui donne : « Ayez du calme, ayez du calme ! »

Mais j'avais remarqué, depuis mon entrée en Italie, que la conversation d'un Italien avec un Français commençait généralement par ces mots. Il paraît que nos soldats de Magenta et de Solferino n'ont pas fait oublier la *furia francese*.

Quoi qu'il en soit, l'employé du palais auquel je m'adressai était un homme de sens, très-courtois. Il me conduisit vers le gardien en chef, qui feignit d'avoir donné des ordres et les donna pompeusement en ma présence à ses agents. Désormais je vis ce digne homme rôder autour de moi en souriant et en rampant, m'observer avec inquiétude comme une exception, un phénomène, une violation de la règle, un scandale vivant, une lézarde dans ses murs, un trou dans sa toile d'araignée si bien tendue, une brèche par laquelle la révolution pouvait entrer au Vatican, non pour renverser le Pape, dont il se soucie peut-être médiocrement, mais pour détruire cette trame d'abus honteux où l'autorité lui laisse prendre des mouches et s'engraisser. — D'ailleurs, je jouis du droit d'entrer au Vatican sans être assujetti à aucune servitude, et je ne manquai pas de témoigner ma reconnaissance, chaque fois toute volontaire et gratuite, en payant à ma sortie.

Cette digression, qui peut avoir son utilité comme l'a toute divulgation d'un abus, toute protestation dont elle est la conséquence, j'espère que le lecteur voudra bien l'excuser. Le compte rendu d'une exposition se prête singulièrement, comme le salon lui-même, aux lignes brisées de la pensée. A quelles émotions, à quelle corde du cœur, à quelle aspiration et à quel retour, à quel inconnu et à quelle expérience, à quel désir et à quel regret, un salon ne touche-t-il pas ! De tous les rivages du monde et de la vie, proches ou lointains, tristes ou gais, sombres ou souriants, il met sous vos yeux de vives peintures qui aiguillonnent la pensée, tantôt la jettent en avant, tantôt la reportent en arrière et sollicitent le souvenir.

§ VIII.

Quand on se charge d'un travail de la nature de celui-ci, on commence par craindre d'en dire trop, et à mesure qu'on avance, si réduit que soit votre rôle, si dénuée d'action que soit votre critique,

on craint de plus en plus de n'avoir pas dit assez, d'avoir négligé de signaler telle œuvre remarquable, de n'avoir pas vu dans telle autre un début, une espérance à encourager. Pressé par cette inquiétude on revient sur ses pas, on reprend sa tâche à son principe, on revise ses jugements, on met en suspicion la clairvoyance d'une première impression, on prend note de tout, on n'a peur que de paraître injuste en se taisant ; on gémit, en présence de la moins remarquée des petites toiles, de ne pouvoir indemniser un peu l'artiste par une marque d'attention de la peine stérile, du talent inapprécié qu'elle lui a coûté.

Si nous avions eu une autre intention que celle de donner un aperçu du Salon, nous serions inexcusable de n'avoir point mentionné tant de noms estimables, tant d'œuvres où le bon se trouve à côté du mauvais, où un défaut est parfois atténué, racheté par une qualité ; de n'avoir rien dit, par exemple, des toiles brillantes de M. Muller : *Une Scène de jeu*, *Une Messe sous la Terreur*, que distinguent la sagesse de la composition, sans originalité bien tranchée, et les qualités d'exécution ordinaires à l'artiste ; — de l'*Ésope*, de M. Glaize, petite scène assez gracieuse, mais dont le héros semble unir la stupidité à la difformité ; — des portraits de M. Timbal, d'un style qui fait pardonner l'exagération des tons gris ; — de *Robespierre mourant* dans la salle du Comité de salut public, d'une touche solide, dont l'auteur, M. Briguiboul, n'a peut-être pas suffisamment tenu compte des gravures historiques du temps et du portrait bien connu de Robespierre ; — de la scène de dévouement de *Mlle de Sombreuil*, par M. Abel, composition médiocre, où l'acte d'horrible férocité des juges est rendu incompréhensible par le caractère que donne l'artiste à leur attitude, où le témoignage d'une sympathie qui leur aurait fait couper la tête est trop visible chez plusieurs des assesseurs ; — des *Martyrs*, de M. Aubert ; — du *Tepidarium*, de M. Hirsch, remarquable par un dessin ferme et élégant ; — du *Jules César dans les Gaules*, de M. Gustave Boulanger, où l'on voit le proconsul marchant à la tête de ses légions, à pied, tête nue, par le froid et la neige ; la pose est un peu tendue, un peu emphatique, mais l'ensemble a du caractère et de l'intérêt ; — de la *Déroute des Kabyles*, du même, étonnants d'agilité, de vigueur, d'é-

lan, de vérité ; — du *Molière chez le barbier de Pézenas*, par M⁵ˡᵉ Jacquemart, d'un type un peu vulgaire, mais où se trouvent des détails ingénieux ; — de la *Catherine de Médicis pratiquant l'engouldrement contre ses ennemis*, de M. Haulier ; — du *Dernier jour de bonheur à Pompéi*, de M. Joseph Coomans, jolie composition, pleine de réminiscences, ici bien à leur place, des peintures de Pompéi et d'Herculanum. Tous les enivrements, toutes les voluptés de cette vie de plaisirs sont sous vos yeux, pendant que la pensée se reporte au désastre effroyable qui va suivre. Dans ce rapprochement est l'intérêt de cette petite scène d'une exécution lâchée : par exemple, la servante qui porte des corbeilles de fruits ne baisse pas les yeux, elle les ferme, ou plutôt elle est aveugle. — Nous aurions pu parler aussi de la *Mort de Claude*, de M. Duveau, dont l'Agrippine rappelle la femme placée à côté d'Octavie du Virgile de M. Ingres, scène de peu d'intérêt et sans portée ; — du *Caton*, de M. Laurens, sinistre, sans style, figure en carton peint, aussi malheureuse que le Caton traité par la statuaire et qui place une seconde fois sous les yeux du public le spectacle d'un homme qui se déchire les entrailles et se refuse, par le suicide, à combattre plus longtemps pour sa foi politique ; — des deux tableaux qui montrent le martyre du fils de Louis XVI et son bourreau, le cordonnier Simon ; — des trois *tableaux de combat*, de M. Chifflard, d'un aspect désagréable, sur lequel la foule les juge, sans prendre le temps d'étudier l'action des masses, l'intention et le sens de la composition ; — de l'*Assassinat de Henri III*, de M. Hugues Merle, figures bien étudiées ; — du *Germain Pilon faisant le modèle des Trois Grâces*, de M. Camille Chazal ; et de la *Sapho*, de M. Picou, que le peintre s'est imaginé de représenter morte et piétinée par un amour auquel il a donné l'expression de la plus maligne espièglerie, rapprochement d'un goût très-douteux ; — et du *Vercingetorix*, de M. Lévy. C'est le moment où l'héroïque champion de la nationalité gauloise vient rendre à César ses armes et se mettre à sa discrétion pour tâcher de sauver ses compagnons d'armes. Plutarque nous dit avec quelle fierté triste et solennelle s'accomplit cette soumission ; M. Lévy n'a su mettre dans la représentation qu'il en donne ni style ni force. Il n'aura point fait cependant une œuvre inutile s'il a contribué à faire connaître à de plus habiles ce magnifique sujet.

§ IX.

Le dénombrement exact des peintres de genre nous conduirait bien loin encore; quant à décrire toutes leurs productions, la tâche, fût-elle au niveau de la patience du plus verbeux des écrivains, serait certainement au-dessus de ses forces. C'est dans le petit genre et dans le paysage que se rencontre aujourd'hui la vie et le mouvement de l'école, en d'autres termes, l'art quitte la tête, le cœur et les hautes régions pour se réfugier aux extrémités. S'il y manque le plus souvent d'originalité, il y brille par l'adresse, la patience et la fécondité. Ce sont les qualités de MM. Stevens, Toulmouche, Fichel, Plassan, Zamicois, Hue, Billotte, Dubasty, Couder, qui répètent à chaque exposition à peu près les mêmes sujets traités avec la même manière. M. Lefèvre dans *le Secrétaire*, M. Lingeman dans *la Dépêche*, M. Brillouin dans de charmantes petites toiles, *la Potion, la Méditation, Bredouille*, M. Ruiperez dans *les Joueurs de dames, le Géographe, Gil Blas*, ceux-ci avec moins de finesse, ceux-là avec moins de chaleur, presque tous par une minutie savante du travail, se rapprochent de M. Willems et de M. Meissonnier. Deux tableaux de M. Duverger, *les Bohémiens, les Derniers sacrements*, d'une couleur chatoyante, sont traités avec esprit et sentiment. Une fois qu'on a pris son parti de la couleur et du dessin de M. Compte Calix, on trouve que *le Vieil Ami* est un chef-d'œuvre, en son genre, d'expression et de grâce. M. de Jonghe a raconté, sans dépasser la mesure de M. Toulmouche, mais plus finement que lui, quelques incidents de la vie intime. Quant à *la Lecture de M*ⁿᵉ *d'Hautefort chez la reine Anne d'Autriche*, de M. Pecrus, *l'Arrestation de la duchesse de Marillac* et la *Résistance de Louis XIII aux supplications de la duchesse de Bouteville*, de M. Accard, ils montrent l'insignifiance des figures historiques dans le genre, lorsqu'elles ne sont pas traitées avec un art consommé. A toutes les œuvres que nous venons d'énumérer, si estimables que soient plusieurs d'entre elles, nous préférons les trois toiles de M. Berlin fils, *le Curé composant un sermon, Cache-toi bien, Un Chimiste du dix-huitième siècle*. Par la couleur, par la finesse de l'expression, par l'exécution tout à fait

digne d'un maître de l'école hollandaise, elles nous paraissent supérieures aux plus parfaites reproductions de costumes et d'ameublements.

M. Ribot a peint avec vigueur *la Prière, les Plumeurs, la Toilette du matin*, comme il grave, avec du noir et du blanc. On sait combien est solide, un peu crue même, la peinture de M. Bonvin ; elle s'est exercée sur les sujets de prédilection de l'artiste : *les Religieuses revenant de l'office, Un Intérieur de cuisine, le Déjeuner de l'apprenti allant à l'église*. Deux tableaux, *les Orphelines*, de M. Victor Vanhove, où trois figures de femmes, les deux plus jeunes chargées de fleurs funéraires, et la troisième conduisant la barque qui les porte, se détachent vigoureusement sur l'azur du ciel, et *les Orphelines* de M. Léonard, pauvres filles jouant dans le jardin d'un orphelinat de Belgique, se distinguent l'une et l'autre par un accent sincère ; là, plus remarquable dans l'expression des têtes, et ici, dans la manière, dans l'expression de la nature rendue avec une certaine puissance de couleur. La même naïveté recommande *le Fruit défendu* de M. Schoesser, sujet traité à chaque exposition et toujours goûté. Cette année, M. Schoesser y a mis beaucoup d'esprit, une verve vraiment comique. Au moment où les gamins, après s'être emparés de tout un arsenal de pipes, se livrent aux impressions diverses et proportionnelles aux tempéraments que cause le premier usage d'un narcotique, qui est en même temps un terrible vomitif, le propriétaire de ces trésors mis au pillage, le maître d'école, paraît ! Il n'y a qu'un fumeur émérite ou qu'un collectionneur de pipes qui puisse se faire une idée de la juste indignation du digne homme.

§ X.

Voici toute une série de toiles, non la moins brillante et la moins instructive assurément, où le peintre s'est proposé de traduire une impression locale résultant de l'étude de la nature d'un pays, du caractère et des mœurs de ses habitants. Dans ce genre purement pittoresque, qui donne à la nature, à la lumière, aux arbres, au sol, une importance égale à celle de l'homme dont elle encadre la vie, nous rencontrons un grand nombre d'œuvres distinguées. Au pre-

mier rang, il convient de signaler *le Prisonnier*, de M. Gerôme et *le Bivouac arabe au lever du jour*, de M. Fromentin. M. Gerôme n'est pas seulement un peintre très-habile, c'est un peintre de ressources, si je puis dire, très-souple et très-fin, très-dégagé dans ses allures, et probablement dans ses convictions artistiques, allant où la fantaisie le conduira, risquant tous les sujets, même les plus sérieux, et se sauvant des mauvaises voies, où il ne persévère jamais, à force d'esprit. Hier il travestissait gaiement la Grèce et Rome (*les Deux Augures, Phryné devant l'Aréopage*) ; aujourd'hui, il nous montre Louis XIV, et nous raconte ses impressions de voyage. Ici, comme il n'emprunte rien à personne, comme il vit de son fonds propre, on peut l'apprécier à tout son prix.

Le Prisonnier, comme expression et comme exécution, ne laisse presque rien à désirer. Ce n'est point seulement un tableau, c'est un poëme. La nuit tombe : une barque glisse sur le Nil ; elle a pour équipage deux rameurs attentifs au seul mouvement mesuré de leurs rames ; pour passagers, un personnage à la physionomie d'une impassibilité inexorable assis près de la proue ; un prisonnier couché sur un banc, les pieds liés, les mains passées dans des entraves et un musicien. Le musicien chante, en s'accompagnant de la mandoline. Est-ce, pour amuser le grave personnage, quelque chant d'amour passionné ; est-ce, pour narguer le malheureux, quelque insultante parodie ? Son souffle glisse sur le visage du prisonnier. Ce visage, comment en donner une idée ? la torture d'une position horriblement gênée, la pensée de la liberté perdue, de la femme et des enfants qu'on ne reverra plus peut-être, le recours à Dieu... tout cela, imprégné des tristesses du soir, encadré dans un paysage admirable ! Devant soi, le Nil ; à l'horizon, les minarets, les obélisques, les monuments de tous les âges de l'Egypte se découpant sur un ciel éclairé par la dernière lueur du jour ; le despotisme passé et le despotisme présent ; l'obéissance passive ; l'écrasement de la fatalité ; la souffrance narguée par l'insolence de la fortune : voilà ce qui se trouve dans cette petite toile accomplie, peinte légèrement comme le graveur burine le cuivre, comme le joaillier taille le diamant, avec une minutie de soin, un raffinement de recherche qui ailleurs seraient excessifs et déplacés.

L'Égypte a fourni quelques pages brillantes à d'autres peintres de mérite. Les *Femmes Fellahs au bord du Nil*, de M. Belly, sveltes et gracieuses figures qui semblent sortir de quelque hypogée de la vieille terre des Pharaons, vont puiser de l'eau drapées dans de grands peignoirs bleus. M. Giraud (Eugène) nous montre, dans des compositions spirituelles et rendues avec une grande vivacité de couleur, d'autres Égyptiennes, les unes traversant les sables, les autres couchées paresseusement sur les coussins d'un moucharaby du Kaire. Citons *les Ruines de Karnac, le Bazar de Girgeh, le Potier d'Esné*, de M. Théodore Frère, études consciencieuses, faites sur les lieux, qui portent un caractère de sincérité ; aussi bien que *les Maraudeurs du désert, le Mont Sinaï, les Cavaliers persans ramenant des prisonniers*, de M. Pasini. *Une Danse de bayadères à Java*, de M. de Molins, est un souvenir qui a vivement frappé l'imagination de l'artiste, mais qui manque un peu de précision dans l'expression du type local. Même reproche peut être adressé à la *Mosquée du Kaire*, à *Une Rue de l'Orient*, à *Un Fondouk dans le Khan-Khalil*, de M. Mouchot, d'une couleur qu'on trouve un peu éteinte quand on la compare à celle que d'autres peintres, par exemple M. Fromentin, ont rapportée de l'Orient.

M. Fromentin a deux instruments au service de sa pensée : il écrit de manière à faire dire : « Voilà un homme qui n'a pas besoin de peindre ; » et il peint avec un tel entraînement de tempérament, une manière si primesautière, si individuelle, qu'il ne viendrait à l'idée de personne, devant ses tableaux, de souhaiter qu'il sache se servir de la plume et qu'il essaie de peindre avec elle ce qu'il vient de dire si parfaitement avec son pinceau. Je ne crois pas que la merveilleuse organisation artistique de M. Fromentin ait encore produit une œuvre plus achevée qu'*Un Bivouac arabe au lever du jour*, une œuvre plus discrète, plus mesurée, plus savante, plus délicate à la fois. De loin on est saisi par l'harmonie des tons pris dans une teinte grise générale à l'heure où le jour, qui éclaire le fond du ciel, n'est point encore descendu sur la terre. Approchez-vous : chaque chose dans ces teintes mates du matin a déjà sa forme distincte, se meut et agit autour de vous ; car vous voilà au milieu de cette scène du désert, interprétée par l'intelligence et le sentiment exquis du

peintre, c'est-à-dire que tout ce qu'elle a de grandeur, de poésie, poésie qui pourrait échapper, dans la réalité, à un voyageur vulgaire, il l'a quintessenciée, en quelque sorte, et vous force à le sentir et à le goûter. *La Chasse au faucon* est dans une gamme différente : les couleurs les plus variées et les plus vives sont rapprochées de façon à se faire valoir et à former le plus séduisant ensemble qu'on puisse voir. Les coloristes sont rares chez nous : M. Fromentin est coloriste d'inspiration. Il a su trouver un sujet où pouvaient s'employer toutes les couleurs de la palette, et il a mis dans leur combinaison et leur rapprochement cette mesure parfaite à laquelle se reconnaît le vrai peintre. Nous ne saurions exprimer l'entrain, l'éclat, l'irrésistible élan de son *Fauconnier*. C'est un éclair vivant. Il est passé et on se frotte les yeux, et on le voit encore.

M. Magy, dans *les Kabyles moissonneurs*, rappelle par la franchise de sa couleur M. Fromentin, auquel il est d'ailleurs fort inférieur sous les autres rapports. Nous en dirons autant de M. Ginain, auteur d'un tableau harmonieux de tons : *les Chefs arabes de la province de Constantine se rendant à Alger à l'occasion du voyage de Leurs Majestés*. La vie orientale a encore eu pour interprète M. Brun, qui a finement retracé une scène de jalousie orientale ; et M. Tournemine, qui nuance de blanc, de bleu et de rose, d'oiseaux aux couleurs éclatantes, ses paysages, auxquels on ne peut reprocher qu'un peu de fadeur monotone. M. Thomas nous a donné d'une des portes de Khorsabath une vue d'un très-grand effet, parce qu'elle est exécutée avec le sentiment de la beauté de ces contrées lointaines et avec la science positive d'un architecte.

C'est tout près de nous, dans la mise en scène des traits de mœurs germaniques, qu'il faut se reporter pour trouver une manière tranchée et cette saveur du cru et de l'inspiration locale qui a tant de prix aux yeux de quiconque a horreur de la banalité. Personne ne réussit au même degré que M. Knaus à donner la vie, l'entrain, la gaieté à une scène rustique. *Le saltimbanque* est presque un chef-d'œuvre... Et *le Départ pour la danse*! La joyeuse troupe débouche de quelque village du duché de Nassau, filles et garçons pêle-mêle ; un postillon, qui a l'air bête que sa taille de six pieds comporte, sera le héros de la fête. Deux grosses servantes d'auberge se sont emparées

de lui. Les filles sautent, chantent, se poussent l'une l'autre, folles de bonheur ; les oies crient, les enfants font des culbutes ; un éclair de joie brille sur la figure famélique d'un musicien qui croit sentir au loin l'odeur des rôts. Une seule figure fait exception à l'allégresse générale : c'est une enfant qui porte sur son dos sa petite sœur, et après laquelle s'acharne un griffon hargneux.

M. Jernberg a exposé une *Kermesse en Westphalie* traitée dans le genre de M. Knaus ; il y a mis de la gaieté et cet esprit germanique représenté chez nous cette année par plusieurs peintres habiles de l'école de Dusseldorf, tels que M. Hubner et M. Leu. La manière de M. Holtzapffel est dure, criarde même ; mais on trouve dans *Payez le droit d'entrée*, où l'on voit un soudard qui s'est placé devant une porte exiger d'une belle et fière fille un baiser pour se retirer, une idée plaisante rendue avec une verve un peu âpre, et un sentiment vrai dans *les Orphelins*. M. Nordemberg, bien qu'il ait travaillé dans l'atelier de M. Couture, a conservé un air de parenté avec les élèves de l'école de Dusseldorf, comme le prouve *un Dimanche matin dans la tour d'une église de Suède*.

On peut en dire autant des scènes du Tyrol d'un élève de Drolling et de M. Biennourry, de M. Jondt, *le Mai*, *le Départ de la mariée*, *la Leçon de danse*, où une naïveté spirituelle et burlesque est tout à fait en rapport avec l'exécution, qui est un peu grossière, et le coloris, qui frise l'enluminure. M. Anker procède tout différemment. Sa touche pécherait par l'excès de la délicatesse, par l'absence de consistance, son dessin par l'absence de fermeté. Mais que de pureté, que de poésie douce et chaste, que de charme dans sa *Sortie d'église!* La satisfaction sereine qui suit la prière met une auréole sur tous ces jeunes fronts devant lesquels la vie s'ouvre, comme cette journée qui commence, toute rayonnante d'espérances, toute parfumée de bonnes pensées.

M. Marchal est encore un Français qui s'inspire de l'Allemagne. Elles s'avancent en chœur ces fortes et belles filles d'Alsace, bras dessus, bras dessous, et les garçons marchent derrière ; chemin faisant, par le soleil du matin qui étend tout alentour ses teintes blondes, elles chantent, et de si bon cœur que, quel que soit le chant, volontiers vous chanteriez avec elles.

L'Alsace a fourni aussi à M. Brion un tableau d'une touche ferme, d'un sentiment excellent, *les Pèlerins de Saint-Odrille.*

De même qu'en regardant les tableaux de M. Brion et de M. Marchal, vous vivez par la pensée au milieu de ces bons Alsaciens, avec M. Achille Zô vous vous transportez en Espagne, vous voyez son ciel, son climat, les costumes pittoresques, les types variés, l'allure et les mœurs de ses habitants. N'en demandez pas tant à M. Fiarros, dont le tableau, *les Noces de Charros*, a eu l'heureuse chance de figurer parmi les titulaires de l'exposition, et contentez-vous de l'interroger sur les costumes, que leurs formes disgracieuses doivent faire juger exacts : on n'invente pas de telles choses. Les peintres qui vont puiser le sujet de leurs tableaux en Italie, lors même qu'ils manquent de talent, rencontrent du moins des motifs plus heureux. Le costume leur est toujours une ressource : malheureusement, elle ne suffit pas. Ces trois éléments, le climat, l'homme, le costume, sont inséparables, et les isoler, les étudier dans un autre milieu que celui de la nature qui les met en rapport, c'est en affaiblir l'accent, c'est en détruire la signification et le caractère. On le voit par quelques-unes des productions des peintres qui, ayant fait leur réputation par de bonnes études sur l'Italie, négligent de se retremper aux sources de leur inspiration. Cette inspiration s'affaiblit, s'énerve à la longue. Les modèles auxquels on s'adresse perdent leur valeur relative ; ils ne sont plus éclairés par la même lumière ; leur allure s'est modifiée. C'est une observation dont M. Hébert et M. Curzon doivent tenir compte. Dans *l'Ave Maria* de ce dernier, la figure de la mère a beaucoup de charme, mais, ce n'est qu'un souvenir, comme dit le livret, et un souvenir un peu effacé. Je retrouve dans les petits tableaux de M. Clere, faits avec moins de talent, une inspiration plus vive et plus vraie ; aussi bien que dans le *Pèlerinage* de M. Faivre-Duffer, où on voit une mère porter un pauvre petit fiévreux à l'autel de la madone ; et même dans *la Paysanne d'Assise*, de M. Valerio : le dessin peut manquer de fermeté, la couleur de puissance, mais les têtes, celle de l'enfant endormi surtout, sont ravissantes. Il y a beaucoup à dire du dessin de M. Reynaud, de la distinction de ses figures ; cependant *les Femmes de Capri, les Pêcheurs de Naples, la Cuisine*

ambulante à Naples, montrent de très-grandes qualités de couleur et d'observation. Je n'ai pas vu de tableaux à l'exposition plus vrais que ceux-là et qui rappellent mieux l'Italie. M. Reynaud s'annonce comme un coloriste. Quand il aura corrigé l'âpreté un peu brutale de sa manière, amélioré son dessin, il lui restera des qualités qui lui sont propres et qu'on acquiert bien difficilement.

Ces qualités, M. Schnetz les a encore ; il les a toujours eues.

En fait de ferme, de solide peinture, ses tableaux restent des modèles à citer, et, disons-le, à imiter. A chaque exposition, ils viennent attester l'infatigable ardeur de ce vétéran de l'école française qui n'a point sacrifié aux faux dieux, et qui ne se lasse pas de répéter aux jeunes gens de l'Académie de Rome : « Faites le bonhomme ; faites-le tel qu'il est, avec la chaude carnation de son visage, le large développement de ses muscles ; ne vous préoccupez pas trop de sa pose et de mettre en lui l'idée qui n'y est pas. Il n'est point nécessaire d'aller chercher bien loin pour produire un bon tableau. Commencez par le positif. » L'imagination n'en va pas moins son train ; elle rêve aux voies qui ont conduit au succès d'anciens élèves de l'Académie ; elle prend un peu en pitié ce langage trop *positif*, qui, adressé à des jeunes gens, est pourtant celui de l'expérience, du bon sens et de la sagesse. M. Schnetz s'efforce de maintenir la véritable tradition des fortes et solides études ; il la prêche par ses préceptes et par son exemple, comme il y a trente ans, lorsqu'il exposait *le Vœu à la madone*.

C'est presque le même sujet qu'il a traité cette année, et nous devons ajouter, à l'honneur de sa verte vieillesse, c'est le même pinceau, la même vigueur de coloris, la même netteté de lignes. Ici, un *Capucin* tâte le pouls d'un enfant malade ; là, *Un saint religieux rappelle un jeune enfant à la vie par ses prières*, dit le livret.

Certainement, si la cure miraculeuse dépend de M. Schnetz et de la ferveur qu'il a mise dans la figure du religieux, elle se fera. Mais si elle ne se faisait pas, s'il ne suffisait pas d'une supplication, la plus ardente, la plus sainte, la plus pieuse fût-elle, pour rappeler un malade à la santé, j'aimerais voir, à côté de ce cher petit que la fièvre dévore et de ce religieux en prière, un médecin instruit, en observation. Ici, à propos de l'exposition, qu'on nous permette une

digression intimement liée d'ailleurs au sujet. Tout le monde a lu que l'Italie est un beau pays habité par une race superbe ; or, la plupart des figures italiennes que les peintres ont traitées cette année sont atteintes de la fièvre : si la fièvre ne détruit pas immédiatement la beauté, elle l'use, la ronge, l'éteint à la longue. Comment donc une race fiévreuse peut-elle être superbe ? De ce fait étrange vous trouverez la démonstration dans les campagnes des Etats romains, où les peintres sont censés aller d'ordinaire chercher leurs modèles. Les enfants viennent au monde beaux, égaux en beauté ; au bout d'un peu plus ou d'un peu moins de temps, ils se partagent en deux catégories, les fiévreux et les non fiévreux. Des fiévreux, les plus pauvres mendient, souffrent et meurent. On traîne des années, tué lentement par l'air délétère, jusqu'à ce que le médecin vienne, saigne et tue violemment. Je ne m'étonne pas que M. Schnetz sauve son fiévreux par des prières, c'est la seule médecine qui ne fasse point mourir en ce pays où la dissection du cadavre est interdite, où jusqu'au jour de son admission à l'exercice public de sa profession, le médecin n'a pratiqué l'accouchement que sur le mannequin.

La population de la partie des États romains qui a été laissée au pape est sans doute la plus misérable du monde ; elle erre, affamée, dans des solitudes sur lesquelles plane la fièvre. Le désséchement des marais Pontins diminuera le nombre des fiévreux, mais il n'y a qu'une réorganisation sérieuse des études médicales qui puisse conduire à leur guérison. Ce jour-là, s'il arrive jamais, les peintres comme M. Hébert perdront leurs meilleures inspirations ; d'autres, comme M. Schnetz, leurs modèles favoris. Tout est donc, en attendant, au mieux pour le monde des arts. Demandez plutôt à M. Schnetz ce qu'il en pense. Je me plaignais naïvement devant ce Romain de la vieille roche, qui n'a été sévère contre Rome qu'une fois en notre faveur, dans le tableau où il montre un troupier français plumant l'oie d'une taverne du *Campidoglio*, et qu'il a appelé *la Vengeance d'un Gaulois*, je me plaignais des trésors d'immondices qu'on conserve à Rome pendant les grandes chaleurs, des miasmes qui s'en dégagent, et je m'étonnais qu'on ne fît rien pour la salubrité : « Fi ! la salubrité ! me dit-il, mais la malpropreté, c'est pittoresque ! » — et la fièvre aussi !

§ XI.

Le paysage a pris un tel développement et a fait de tels progrès que la médiocrité s'y tolère moins qu'ailleurs, et que c'est sur lui principalement qu'a porté la sévérité du jury. L'exposition est devenue un concours où le nombre des bons est assez grand pour que quelques-uns aient été chassés de la lice par les meilleurs. Le rejet du salon implique donc, de la part du jury, une condamnation relative et non pas une condamnation absolue. Il en est des paysagistes comme d'une année trop fertile en fruits: les moins beaux se livrent à vil prix ou ne se vendent pas, parce que la quantité excède la demande et les besoins.

Ce sont d'ailleurs toujours les mêmes noms qu'on lit au bas des toiles les plus remarquées. Voici un paysage splendide, *Une Mare sous les chênes*, de M. Théodore Rousseau ; regardez-le attentivement, vous verrez à quel prix on devient grand paysagiste; combien de temps, d'années, il faut étudier avant d'arriver, à quoi ?—à voir, science suprême du paysagiste, à voir ce qui est et ce qui peut être essayé. L'étude des moyens qui doivent conduire au but ne vient qu'en seconde ligne. Un paysage qui n'a que la facture peut provoquer l'étonnement, l'admiration même ; il ne donne pas entière satisfaction à la pensée, il ne suffit pas à la rêverie. On n'éprouvera pas devant lui les sentiments que font naître cette vue de *Saint-Owen's Bay*, à Jersey, par M. Desjobert, admirablement composée, et le *Coucher du soleil sur les côtes de Nice*, par M. Leu, d'une couleur merveilleuse, et le *Ruisseau*, la *Mer*, le *Combat*, de M. Auguste Bonheur, dont le pinceau, par un privilége du talent qui semble être en même temps un privilége de race, rappelle et atteint les rares qualités de Rosa Bonheur. Grâce au ciel, il y a lieu d'espérer que nous en avons fini avec ces étranges théories qui niaient l'art dans la disposition des éléments qui doivent former un paysage, comme si ce fragment de la nature qu'on appelle une vue, un site, pouvait former un tout parfait; comme si l'homme n'était point toujours obligé de chercher dans son industrie un moyen de dissimuler les soudures, l'artifice qui lui a fait détacher en quelque sorte

violemment de son cadre naturel cette fraction, cette partie d'un grand être. Les plus beaux paysages du Salon de 1863 dérivent du principe qui leur est opposé. Citons, en première ligne, l'*Orphée*, de M. Français, du style le plus élevé, beau comme une élégie antique, comme les vers de Virgile qui l'ont inspiré; la *Mare Appia de la forêt de Fontainebleau par une nuit d'hiver*, de M. Saal, pleine d'ombres et de clartés qui donnent le frisson, page splendide, peinte largement; *Saint-Pierre de Rome vu de la villa Borghèse*; le *Colisée, vu des jardins Farnèse*; l'*Anio près de Tivoli*, par M. Benouville (Achille), œuvres très-consciencieuses, où la poésie des ruines et du pays est rendue avec plus de finesse que de puissance. M. Benouville est un délicat; personne ne sent plus vivement que lui la grandeur de la campagne romaine; personne n'en apprécie autant que lui la beauté, les charmes infinis; et c'est peut-être cette conscience de la difficulté de la tâche du peintre, en présence de si austères spectacles, qui le rend timide. Un amoureux moins pénétré des perfections de son modèle serait plus brutal et plus heureux peut-être. Pour moi, j'avoue que je préfère aux tableaux de M. Benouville les admirables études que renferment ses portefeuilles d'atelier: l'art y est plus discret et plus naïf à la fois; il est moins sensible dans l'arrangement que dans l'interprétation et dans l'expression de la nature: c'est le contraire qui se remarque dans ses tableaux. M. Corot est encore un de ces adorateurs passionnés, timides par excès d'amour; je veux dire que, sachant une note, il n'ose en essayer une autre et la répète toujours: mais ne nous en plaignons pas, puisqu'elle est toujours dite avec la même âme. D'ailleurs, si la monotonie de la manière fatigue dans la peinture d'histoire et dans le genre, il n'en est pas de même dans le paysage, où elle tient à la nature du sujet, où l'étude d'une situation, d'une crise atmosphérique, si j'ose dire, telle qu'un lever ou un coucher de soleil, peut suffire à remplir la vie d'un homme. Celui-là seul qui s'aviserait de trouver que Claude a fait dans sa vie trop de soleils couchants pourrait blâmer M. Corot de nous donner trop souvent, dans leur ton gris argentin et perlé, des soleils levants. Nous avons retrouvé les qualités ordinaires de M. Lapito dans sa *Vue de Gênes*, brillante, vive presque jusqu'à la dureté, mais très-agréable; — de M. Karl Girardet, dans sa *Vallée*

du Valais, un peu pâle cependant, trop loin des violents contrastes de la montagne : sombres pins, filets d'eau écumante comme du lait, verdure éclatante des prés ; de M. Lambinet, dans *Mai et ses fleurs*, fraîche et souriante idylle ; de MM. Justin Ouvrié, Leleux, Fanart, Bohm, Grenet, dans des toiles peintes avec un pinceau spirituel et agréable. M. Laugée, M. Breton, M. Millet, ont une manière tout à fait personnelle. *Un Berger ramenant son troupeau*, de M. Millet, est un effet du soir empreint d'un profond sentiment de la nature : malheureusement, dans la nature, telle que la comprend et l'exprime M. Millet, l'homme est une sorte de difformité : elle l'attriste et l'enlaidit (*Un Paysan se reposant sur sa houe*). M. Laugée, avec la même recherche scrupuleuse de la vérité, sait être naïf sans être trivial. C'est de lui que procède M. Breton, qui a moins d'élévation et plus de couleur. La *Consécration de l'église d'Oignies* est la splendeur du réalisme ; mais, cette fois, on admire plus le courage du peintre que son talent. Les tableaux exposés cette année par M. Courbet ne font admirer ni l'un ni l'autre : ils font plaindre seulement M^{me} L..., qui paraît être une jolie femme, et dont le portrait a le malheur de figurer à côté de La *Chasse au renard*, dont on pourrait dire que M. Courbet y a réussi très-heureusement à faire la propre charge de sa manière, si M. Brigot n'avait mieux réussi encore dans le portrait d'un chasseur avec son chien. Nous signalerons encore, pour en condamner vivement la tendance, la *Noce en Bourgogne*, de M. Bonot, ridicule défilade de messieurs et de demoiselles, et la *Rentrée des rebraqueurs artésiens*, de M. Delaleau, chef-d'œuvre de l'art mis à la portée des rebraqueurs et des égoutiers. Le jury aura trouvé ce spécimen de la manière du peintre suffisant, car il a rejeté une autre production du même style, l'entrée de *Thérouanne* ; elle figure au salon annexe.

Les animaux ont eu dans MM. Brendel, Rousseau, Balleroy, Stevens, Verlat, Veyrassat, Claude, leurs historiographes ordinaires, dont les productions représentent ce qu'on a appelé : *l'Esprit des bêtes*, l'esprit que des hommes donnent aux bêtes, et aussi l'esprit que les bêtes donnent à l'homme qui consacre sa vie à les observer et à les interpréter.

Voici une autre face de la nature, la mer, qui n'est pas moins

vivante et variée que l'autre, sous son apparente uniformité. Aussi les bons peintres de marine sont rares : j'entends les peintres vrais, ceux qui reviennent sans cesse à l'étude du modèle inimitable, dans l'espoir d'y faire quelques progrès. M. Gudin, par malheur, s'en éloigne chaque jour. Il a fait cette année une mer fantastique (*Un Cataclysme*) dont les vagues ressemblent à de grands écheveaux de filasse secoués violemment par le vent. On ne peut adresser le même reproche aux marines de M. Durand-Brager, peintures brillantes, papillotantes, très-agréables, mais où le peintre sacrifie un peu la vérité à l'effet, comme dans celle-ci : *Trois Mâts engageant sur bâbord*, où l'on voit de petites lames courtes monter à l'assaut d'un navire qui roule dans une explosion d'écume. M. Morel-Fatio me paraît supérieur à M. Durand-Brager dans le *Yacht sur les côtes du Portugal* et le *Gros Temps*. Ici, une mer houleuse, blonde, toute semée d'une clarté diffuse. Là, une mer sombre, un navire enlevé lestement sur la lame immense. Personne ne rend comme M. Morel-Fatio le mouvement de la vague, l'allure du navire, l'aspect général de l'onde et du ciel. Il exprime la grandeur des effets sans recourir à des artifices qui, loin de les exagérer, comme on le voudrait, les diminuent ou les détruisent.

Avant d'en finir tout à fait avec la peinture et la sculpture, je tiens à réparer trois omissions, entre toutes celles que j'ai pu commettre et sur lesquelles la place et le temps me défendent de revenir.

Dans la sculpture, je veux signaler à l'attention des personnes qui liront ces lignes presque un chef-d'œuvre, le *Saint-Jean-Baptiste*, de M. Dubois ; et, dans la peinture, les remarquables toiles de M. Antigna et de M. Brunel-Roque. M. Brunel-Roque, digne élève d'Amaury-Duval, est un artiste d'un vrai mérite. Finesse dans l'expression, dignité familière et simple dans la pose, ressemblance parfaite, qualités de couleur et de dessin, son portrait de M. Labrouste, ne laisse rien à désirer. Aussi est-ce une véritable bonne fortune pour les Barbistes que de rencontrer, en traversant les immenses galeries de l'Exposition, le regard spirituel et bienveillant de leur directeur. Chacune des marques de sympathique reconnaissance que reçoit d'eux ce beau portrait est comme un hommage rendu au talent du peintre.

LA GRAVURE.

MM. Geoffroy, Burdet, Lemud, Chevron, Hoffmann, Calamatta, Joseph Keller, Édouard Girardet, Raab, Franck, Bléry, Laurens, Jacque, Ribot, de Wisme, de Rochebrune, Léopold Flameng, Mᵐᵉ Henriette Browne, MM. Sirouy-Soulange, Tessier, Desmaisons, Le Rout, Pinçon, Vernier, etc.

§ XII.

La gravure est représentée cette année par un nombre assez restreint de gravures au burin et par un nombre relativement considérable de gravures à l'eau-forte. Ce fait est la conséquence inévitable de l'extension prise par la photographie et par la vente de ses produits. L'engouement est à la fois si grand et si peu éclairé que le prix de l'épreuve photographique d'une estampe atteint parfois celui de l'estampe elle-même, dont le public ne veut point dans ces conditions. Il est donc très-heureux que l'eau-forte oppose aux produits de l'instrument la vive et intelligente action de l'homme: c'est une sorte de protestation; c'est aussi comme un dédommagement donné aux gens de goût, qui, s'ils sont quelquefois émerveillés des miracles opérés par l'instrument photographique, sont le plus souvent révoltés de sa stupide brutalité en matière d'interprétation. Quelques traits sur une planche de cuivre dirigés par une main habile donneront toujours une idée plus vraie, plus juste, plus grande d'un paysage de Claude Lorrain, ou même d'un des grands spectacles de la nature, que le daguerréotype entre les mains du plus expert intrumentiste. Les eau-fortistes rendent un service réel en mettant le public qui sait voir en mesure de faire la comparaison; mais il ne suffit pas que leur nombre augmente et que leurs conquêtes s'étendent pour que l'art de la gravure conserve son ancienne splendeur. L'eau-forte est au burin ce que le genre et le paysage sont à la peinture historique, et le burin, comme la peinture historique, a besoin des encouragements de l'Etat. Tant qu'il y aura en France des artistes, l'eau-forte sera cultivée, avec

ou sans l'appui du gouvernement. Mais l'indifférence du gouvernement ferait disparaître la race des graveurs proprement dits, j'entends des gens du métier voués au maniement de la pointe et du burin, qui, tantôt par la pointe seule, tantôt en soutenant, en fortifiant et agrandissent son travail par le travail du burin, arrivent à tous les tons, à tous les effets, à tous les styles, et, bien que réduits au noir et au blanc, égalent quelquefois en puissance les plus grands peintres. Si ces artistes, si ces maîtres de la pointe et du burin, ne reçoivent pas des commandes qui empêchent leur talent ou leur courage de défaillir, c'en est fait de l'art qu'ont illustré chez nous les Edelinck, les Audran, les Drevet, les Tardieu, les Henriquel et tant d'autres. Dans dix, dans vingt ans, qu'un grand peintre surgisse, il ne trouvera pas d'interprète ; il sera condamné à voir ses œuvres défigurées par la photographie. En arriverons-nous là ? Ce pays, qui est par excellence un pays de graveurs, puisqu'il est le pays des peintres penseurs, des peintres *par réflexion*, tandis que l'Italie et l'Espagne ont été des pays de peintres *par inspiration*, — abandonnera-t-il la vraie gravure, la gravure au burin ? — On pourrait le craindre en passant en revue les œuvres exposées au Salon de 1863. Ce n'est pas que le talent fasse défaut dans toutes, par exemple, dans *Madeleine*, de M. Geoffroy ; dans le *Christ aux anges*, de M. Burdet ; dans le *Beethoven*, de M. Lemud ; dans le *Baiser de Judas*, de M. Chevron ; dans la *Madone de Raphaël*, de M. Hoffmann ; dans la *Vierge à la chaise*, de M. Calametta, traduction d'un chef-d'œuvre intraduisible, et surtout dans la *Regina cœli* et le *Salvator mundi*, de M. Joseph Keller ; dans l'*Evanouissement de la Vierge*, à la manière noire, de M. Edouard Girardet : mais les grandes pages manquent. Parmi les autres, plusieurs des plus finement exécutées, comme celles de M. Raab, sont glacées par le maniement de l'outil. La *Vierge aux lis*, de M. Franck, propre, luisante, métallique, est un chef-d'œuvre de froideur. — C'est là le danger du burin, sensible surtout aux époques de décadence ; alors l'art se retire peu à peu du métier, et avec lui s'en vont la chaleur et le mouvement. L'eau-forte, mode préféré d'improvisation pour l'artiste, mode de transcription de ses notes au crayon, ne présente pas cet inconvénient, auquel les plus habiles graveurs n'ont

pas toujours échappé, comme l'atteste la comparaison de leurs planches commencées à l'eau-forte avec celles qu'ils ont terminées au burin. Aussi, le *Chêne* et le *Roseau*, de M. Bléry; les *Canards*, de M. Laurens; la *Pastorale*, de M. Jacque; les *Marmitons*, de M. Ribot; la *Maison du garde*, de M. de Wisme; la *Rue des Chantres*, de M. Meryon, ne laissent rien à désirer sous le rapport de la couleur et de la vie. Le *Clocher de Fontenay*, *Apremont*, de M. de Rochebrune, auxquels on peut reprocher quelque chose de la dureté de la gravure sur bois, se distinguent par la fermeté de l'exécution. Mais les pièces capitales de cette partie du Salon sont dues à M. Léopold Flameng et à madame Henriette Browne. M. Flameng a lutté contre la difficulté qu'offre l'interprétation d'une peinture que rendent admirable le sentiment général de la composition et la délicatesse exquise de la forme; dans cette entreprise, il a réussi de manière à contenter le maître lui-même : pureté de dessin, finesse d'expression, délicatesse de touche, tout fait de la gravure de la *Source*, d'après M. Ingres, publiée par la *Gazette des beaux-arts*, le chef-d'œuvre de M. Léopold Flameng, un petit joyau charmant de grâce virginale.

Les eaux-fortes exposées par madame Browne, les *Arnautes*, le *Désespoir de Jacob* auquel ses fils viennent présenter la robe ensanglantée de Joseph, sont des morceaux d'une importance plus grande encore. On se rappelle la sensation que produisit, dans le monde des artistes et des amateurs, l'apparition de la première de ces œuvres qui n'était pour ainsi dire qu'un début, et qui attestait, par l'exécution de certaines parties, une science d'intuition extraordinaire des secrets et des ressources du procédé. Le *Désespoir de Jacob*, la seconde planche de madame Browne, vient confirmer toutes les espérances conçues alors et ratifier les présomptions des jugements les plus favorables. Ici encore madame Browne s'est astreinte à reproduire un dessin de M. Bida. La composition est ingénieuse, mais un peu froide. On y sent bien plus l'étude du type local, de la tête arabe et de la nature orientale, que le grand souffle de la Bible. Peut-être, pour ce motif, convenait-elle mieux à l'eau-forte qu'une composition d'un style et d'un caractère plus élevés. D'ailleurs, si nous jugeons le dessin par l'eau-forte de madame H. Browne, l'ensemble a une simplicité sévère, et ce qui lui manque de

force et d'émotion, au point de vue moral, est en partie compensé par le naturel des poses et la puissance du coloris, qui va presque à produire l'illusion.

J'ai dit coloris. Rembrandt est-il moins coloriste dans ses eaux-fortes que dans ses tableaux? Madame Browne entend merveilleusement le clair-obscur et la gradation des tons; dans la transparence de ses ombres, tout est précis, net, et se voit bien sans qu'on le cherche; sa pointe nous fait reconnaître la nature des étoffes, leur degré de souplesse, et, jusqu'à un certain point, la différence et l'intensité des couleurs des tissus. Le caractère des physionomies : la ruse empreinte sur le visage du personnage qui écoute, la douleur de Jacob, l'attention et la surprise de l'enfant, est rendu avec une finesse très-spirituelle. S'il y a des imperfections, si le dessin du nu, des bras de Jacob et des mains, paraît manquer un peu de fermeté et d'ampleur ; si on regrette de ne point distinguer suffisamment la forme de la tête du chien et la main droite d'un des fils de Jacob, — est-ce la faute du dessinateur, est-ce celle de l'interprète? Ce doute ne naîtrait pas devant une production entièrement originale Quel que soit l'auteur de ces bien légères imperfections, M. Bida doit à Mme Browne l'interprétation, la vulgarisation de deux de ses plus beaux dessins, et nous devons à M. Bida l'occasion qu'il a fournie de se produire dans la gravure à une des organisations artistiques les mieux douées et les plus complètes de ce temps-ci.

Quelques lithographies remarquables de MM. Sirouy, Soulange-Tessier, Desmaisons, Le Roux, Pinçon, Vernier, attestent que ce mode de reproduction est cultivé par des hommes de talent et mériterait de reprendre dans la faveur publique la place que la gravure sur bois et la photographie lui ont fait perdre fort injustement.

LE SALON ANNEXE.

Théorie de la contre-Exposition.

Je suis allé plusieurs fois visiter la partie du Palais reservée à l'exposition des tableaux refusés, et chaque fois j'ai fait l'observation

suivante. Au moment où on entre dans ces salons, l'expression de la physionomie change subitement. De sérieuse, un peu contractée par l'effort d'une attention soutenue, elle devient joyeuse et souriante. On croit entendre des gens fatigués d'une occupation grave, trop prolongée, qui se disent : enfin, nous allons rire ! — Je ne sais pas si les refusés qui peuvent être là pour épier les impressions du public poussent l'amour de l'humanité jusqu'à se réjouir du soulagement qu'ils donnent à leurs semblables ; mais je sais que j'ai d'abord été choqué de cette manifestation qui impliquait une condamnation avant d'avoir vu. J'aurais été disposé à dire à ces rieurs impitoyables qui oublient si vite ce que ces œuvres disgraciées représentent d'études, de travail, de patience, hélas ! et de souffrances, souffrances morales et physiques, je leur aurais crié : Honneur au courage malheureux ! Mais j'avoue que mes dispositions se sont modifiées depuis que j'ai lu la préface du livret des refusés ; et un peu plus, je passerais du côté des rieurs.

Pour en faire ressortir le caractère, je recourrai à une comparaison. Je suppose une classe nombreuse où l'on a composé pour les prix. Le professeur recueille les copies, procède à une première correction. Il élimine d'abord tous les devoirs où le barbarisme projette ses rameaux vigoureux, où le solécisme fleurit, où pullulent les fautes d'orthographe ; du coup, la tâche est simplifiée d'un tiers. Mais voici que les éliminés sont avertis ; ils se plaignent, ils s'agitent, ils font tant que par un acte de condescendance inouïe on les admet à discuter les corrections du maître. Ils prennent des orateurs qui s'expriment à peu près en ces termes : « L'aveuglement le plus insensé seul a pu méconnaître que tout ce qui est faute d'orthographe et solécisme dans ces devoirs a été prémédité. Chaque barbarisme recèle une beauté. Ce n'est point notre infirmité qui nous a relégués dans les derniers rangs de la classe, ce sont nos doctrines ; qu'on le sache bien, nous protestons contre les règles de la grammaire ; et toutes ces dernières copies se rattachent à une pensée commune, le culte de l'incorrection. »

De cette grotesque plaidoirie on trouvera quelque chose dans la préface des refusés où il est parlé du *principe qui a inspiré la Contre-Exposition.* Cette qualification donnée à l'Exposition annexe de

contre-Exposition, n'est-ce pas l'équivalent d'une déclaration de doctrines et comme un drapeau qu'on oppose à un drapeau ?... D'ailleurs ne soyons pas injustes et ne nous faisons pas solidaires d'un langage dont il vaut mieux chercher l'excuse dans une irritation naturelle causée par la disgrâce que condamner l'orgueil démesuré, — n'accusons pas tous les artistes qui ont donné leur nom ou même leur signature au livret. Et puis, la question n'est pas là : elle est, en dehors des prétendues théories, elle est dans le fait lui-même. La contre-Exposition a-t-elle produit des résultats? peut-elle avoir une influence sur la marche présente et sur l'avenir de l'art et des expositions ?

Il est hors de doute que dans la masse des œuvres écartées, plusieurs paraissent ne pas mériter la disgrâce qu'elles ont encourue. Des paysages, comme ceux de MM. Blin, Castan, etc., etc. ; des tableaux de genre, comme ceux de MM. Chapuis, Cols, etc. ; des marines, comme celles de MM. Barthélemy, Cels, etc., des portraits comme le portrait en pied de M. Gariot, dont le principal tort est d'avoir poussé trop loin, par un excès de conscience, le détail des accessoires, etc. : ces œuvres et d'autres auraient les mêmes droits de figurer dans l'exposition privilégiée que nombre de tableaux qui s'y trouvent et notamment que ceux qu'on a placés, lors du second classement, dans la galerie extérieure, comme pour ménager, par une pente calculée, la transition de la première à la deuxième catégorie. Les éloges que l'instinct d'opposition, l'amour-propre qu'on met dans les petites découvertes, font accorder, avec exagération, à ces toiles malmenées, pourront rendre le jury plus circonspect, plus timoré, plus scrupuleux encore dans l'accomplissement de sa pénible tâche. Il sait que le public a été appelé, qu'il peut l'être de nouveau à le contrôler. Mais en définitive il est juste de reconnaître que cette tâche a été bien faite et que la révision du procès entre les admis et les refusés, sauf pour un petit nombre de cas, a tourné tout en faveur du jury. L'exposition publique des ouvrages qu'il a acceptés et des ouvrages exclus équivaut à une déclaration de ses principes, de ce qu'il veut encourager et de ce qu'il voudrait proscrire, à une divulgation de ses préférences et de ses antipathies. Eh bien ! on a beau dire, on a beau être de l'opposition quand

même chez nous, cette déclaration, sous sa forme brutale et sensible, le fait, aura une heureuse influence. Même les plus récalcitrants ne peuvent nier que l'opinion du jury, composé d'un grand nombre de membres de l'Académie des beaux-arts, n'ait, en matière d'art, un poids immense. Ce poids emportera l'opinion des timides, des ignorants modestes, des incertains et des gens sensés. Tel culte qui grandissait, entouré de pontifes, dans le demi-jour d'une exposition particulière, est compromis ; tel dieu redevient homme ; tel chef-d'œuvre redevient croûte parmi ses pareils auxquels une sentence revisée et confirmée l'a associé. Le premier résultat sera donc une attaque franche contre le huis clos de certaines réputations malsaines ; le second, une leçon donnée à des travailleurs sincères qui, dans leur atelier, n'avaient jamais pu voir les défauts de leurs œuvres et qui les voient aujourd'hui sous le grand jour du Salon par la comparaison avec les œuvres de même nature. Enfin, espérons que le troisième résultat sera de rappeler aux artistes la nécessité des sérieuses études, études qui doivent porter non-seulement sur la pratique matérielle du métier, chose capitale assurément, mais sur les matières auxquelles l'art emprunte ses inspirations et sur les motifs qu'il traite. Une particularité, offerte par la comparaison des deux livrets, montre une des causes de la supériorité des uns et de l'infériorité des autres. Presque tous les artistes mentionnés dans le livret officiel déclarent s'être formés avec le conseil et sous la direction d'un maître qui les a devancés dans la carrière ; presque tous les artistes du livret contre-officiel n'ont donné que leurs noms et ne se reconnaissent élèves de personne. Il y a dans le fait un malheur, il y a souvent, dans l'aveu, de l'orgueil. Quels ont donc été leurs maîtres ? Les uns vous disent : la nature ! Et c'est leur manière de nier l'art, la tradition, les maîtres, et l'expérience du passé. Les autres ne disent rien, mais leurs œuvres parlent pour eux.

Dans l'exposition des refusés, il y a en effet une chose plus triste que le nombre des mauvaises toiles : c'est le nombre des toiles qui ne laissent pas d'espoir, qui constatent une absence radicale, sans remède, de science et de principes. De ce malheur, il faut s'en prendre moins aux artistes eux-mêmes qu'à l'engouement du public. En vantant outre mesure telle ou telle manière et en cotant à des

prix excessifs ses produits, il a précipité sur une pente fatale beaucoup d'esprits qui, incapables de discernement et d'idées propres, prennent pour la bonne route celle du succès. Ceux-ci se mettent à étudier les productions d'un peintre, s'exercent au pastiche, et, quand ils croient avoir attrapé un certain procédé, ils viennent bravement se présenter au public, qui sourit en reconnaissant l'imitation, et aux juges plus éclairés, qui la condamnent impitoyablement. Ces juges ont-ils tort? Non, assurément. Le malheur, c'est que celui qui a échoué échouera encore, échouera toujours, s'il continue à poursuivre le même but ; car, le plus souvent, dans le peintre qu'il s'est donné pour modèle, il n'y a pas un savoir profond et solide, mais il y a surtout une habileté de main toute personnelle, une adresse ingénieuse et spirituelle qui ne s'enseigne pas et qui ne se transmet pas. Retranchez-les : il restera ce dont l'élève prétend se nourrir et ce qu'il parvient, il est vrai, à s'assimiler, ce qu'on appelle, en termes d'atelier, de la viande creuse. Dans l'école d'où sont sortis les grands peintres de la première moitié de ce siècle, les maîtres communiquaient au moins quelque chose à leurs élèves; les études étaient substantielles, solides, sérieuses. Elles mettaient sur la voie du progrès, elles conduisaient nécessairement au mieux, tandis que nos petits sentiers tortueux ne conduisent à rien. L'école de David a des degrés, comme l'Ecole d'Athènes; si faible qu'on fût, on était assuré de s'y caser un jour, et d'y figurer honorablement. Mais au-dessous de ces favoris du public qui trouvent aujourd'hui des imitateurs, il n'y a rien qu'une sorte d'abîme. Il faut descendre au fond pour y rencontrer ces serviles, tout abasourdis des murmures du public, tout brisés et tout atterrés de chutes dont ils mesurent la hauteur, sans en comprendre la cause, et s'en prenant à la versatilité du goût, à l'injustice du jury, à tout, sauf à leur idole.

Les grands hommes se mesurent de deux manières : à leur génie, et à l'influence des œuvres de ce génie sur le présent et sur l'avenir. Un génie stérile serait comme une gigantesque exception, comme une pyramide d'Egypte inutile, un grand arbre sans ombre, un coup de soleil qui jaunit les moissons et qui les brûle, parce qu'il n'est pas suivi d'une fraîcheur bienfaisante. A vrai dire, c'est par cette influence seule, par le bien que sa pensée a semé, et qui lève derrière lui,

que l'homme devient grand aux yeux de l'humanité. N'est-ce pas vrai aussi de l'artiste? Le grand artiste peut-il être celui qui met l'art en péril par la provocation qu'exercent ses œuvres contre ses principes d'existence? Pour le juger à sa valeur, en dehors de l'engouement et de la prévention, ne convient-il pas de regarder ce qu'il produit : ses élèves, ses imitateurs, ses plagiaires? N'est-ce pas sur le témoignage de cette clientèle, qui s'est inspirée de son esprit, nourri de ses doctrines, qu'il faut baser ses jugements? S'il en est ainsi, quelle responsabilité encourt chaque maître! Quel terrible compte à rendre que celui des fautes qu'on a fait faire, des intelligences qu'on a dévoyées, des forces qu'on a tournées au mal et à l'erreur! — Pour moi, ayant à écrire une appréciation critique de l'art contemporain, je me contenterais des documents que pourraient me fournir les confessions d'auteurs refusés et l'exposition de leurs ouvrages. Je dirais : voilà où tel peintre a été conduit en tâchant de faire aussi bien ou aussi mal que tel maître : jugez! — Cette confession des victimes, en éclairant le public sur la valeur de la clientèle de chaque maître, serait peut-être le plus terrible châtiment des fausses doctrines et la meilleure sauvegarde contre leur imitation.

www.ingramcontent.com/pod-product-compliance
Lightning Source LLC
Chambersburg PA
CBHW071434220526
45469CB00004B/1522